영화광입니다만,
그림도 좋아합니다

Cinema

영화광입니다만,
그림도 좋아합니다

글 그림 | 배우화가 김현정

Painting

2018년 무렵 평화방송의 〈책, 영화 그리고 이야기〉라는 프로
그램에 영화 패널로 참여했는데, 그때 김현정 작가를 처음 알
게 되었다. 김 작가는 어떤 사람으로 규정하기에는 폭이 자못
넓다. 한때는 잘나가는 배우로 〈내 이름은 김삼순〉 〈마지막 늑
대〉 등 드라마와 영화를 넘나들며 청춘의 한때를 화려하게 수
놓았다. 타인의 관심을 양분으로 살아가는 배우들은 보통 관심
이라는 외부적 공기가 사그라지면 거품이 꺼지거나 터지기도
한다.

김 작가는 스포트라이트의 해바라기가 되기 전에 자신의 내면으로 스포트라이트를 비췄다. 그 빛에서 오랜 꿈인 그림이 반사되어 나왔다. 그래서 김작가의 작품은 내면아이인 토끼 랄라와 함께 자신을 꼭 닮아 있다. '사유하는 토끼 랄라'는 내적 거울로 한 세월을 함께했고, 다시 세월을 먹고 성장하여 동양화로 무르익었다. 근간의 그의 작품들은 편안한 과거 속에 성숙한 현재의 욕망과 성찰이 설명적이거나 직설적이지 않으면서 무척이나 자연스럽게 전해진다. 영화와 드라마에서의 경륜과 스스로 쌓아올린 화가로서의 배경, 그리고 자못 깊어진 종교적 성찰이 이제 글로 피어나고 있다.

이 책은 김 작가의 토대가 된 영화와 그림, 그리고 종교가 묘한 긴장을 이루며 에센스를 자아낸다. 세 분야에 대한 지식과 통찰이 없이는 자아내기 힘든 경지다. 예컨대, 칸영화제 수상작인 《나, 다니엘 블레이크》와 중국화 거장 리커란의 비교는 그의 표현대로 '명치 끝이 묵직해지는' 데자뷰가 느껴진다.

정부를 상대로 항소하는 그날, 다니엘 블레이크는 심장마비

로 세상을 떠난다. 장례식 장면에서 영화는 끝이 나는데, 다니엘이 법정에서 읽으려고 쓴 편지를 케이티가 읽는다. "나는 개가 아닙니다. 나는 한 사람의 시민이며 그 이상도 그 이하도 아닙니다. … 나는 다니엘 블레이크입니다…(중략)."

리커란은 톈안먼 사태로 문화부 조사를 받게 된다. 집으로 찾아온 문화부 직원이 그에게 톈안먼 학생들에게 기부한 돈에 대해 추궁했다. 그는 굉장히 잘 긴장하는 사람으로, 갑자기 소파에 등을 기대고 고개를 떨군 채 세상을 떠났다….

영화 속 주인공은 사회의 냉대와 무관심, 관료주의에 의해 죽음이 유도되고, 현실 속 화가는 폭압적 정치에 의해 자연사 당하였다. 둘은 허구와 현실, 영화와 그림, 동·서양적으로도 멀지만 이를 관통하는 개인과 사회라는 큰 담론이 따른다.

김 작가는 움직이는 영상 속에서 그림을 찾아내기도 하고, 한 시점으로 얼어붙은 그림 속에서 영화적 이야기를 찾아내는 훌륭한 심미안이 있다. 이 책은 심미안이 담백한 사유로 구현되

어 있다. 영화적 지식이 깊지 않더라도, 미술적 배경이 풍부하지 않더라도 편안히 따라올 수 있는 눈높이 여정이 펼쳐져 있다. 그 여정의 끝에 '명치 끝이 묵직해지는' 경험을 기대해본다.

2021년 10월 연구실에서

이창재(영화감독)

차례

Chapter 01
'너머'를 보는 시선

Story 01

꿈처럼 꿀처럼, 달콤한 신세계

첨밀밀 ✕ 미키마우스

14

Story 02

사랑 안에서는 모두 해피 엔딩

야곱 신부의 편지 ✕ 이 사람을 보라

21

Story 03

뒷모습 혹은 거울에 비친

하나 그리고 둘 ✕ 시녀들

28

Story 04

고난이 피운 꽃

벤허 ✕ 연대

35

Story 05

우리 여기 있어요!

우린 액션 배우다 ✕ 붉은 양귀비

42

Story 06

그리움의 뿌리

태풍이 지나가고 ✕ 혈연대가족 시리즈 no. 12

49

Story 07

우리가 포기한 소중한 것들

잠깐만 회사 좀 관두고 올게 ✕ 전쟁의 화염 속 아이들

56

Story 08

소심한 자들의 위대한 용기

나, 다니엘 블레이크 ✕ 복우도

63

Story 09

약자의 울음소리를 들어라

스탠리의 도시락 ✕ 굴뚝 청소부

70

Story 10

삶은 모순투성이

인생은 아름다워 ✕ 황색 그리스도가 있는 자화상

77

Story 11

여자는 남자의 미래

자전거 탄 소년 ✕ 사비니의 여인들

84

Story 12

잊지 않으면, 봄은 옵니다

눈길 ✕ 책임자를 처벌하라

91

Chapter 02
'온기'에 대한 해석

Story 13

검은 옷을 입은 천사

아무르 ✕ 병든 아이

100

Story 14

허무해서, 너무나 허무해서

사랑 후에 남겨진 것들 ✕ 벚꽃 사이로 보이는 후지산

107

Story 15

상처도 꿰맬 수 있다면

우리들 ✕ 무용수의 휴식

114

Story 16

나 때문에 울지 말기를

목숨 ✕ 제8처 예루살렘 부인들을 위로하심

121

Story 17

별을 그리다, 별이 되다

러빙 빈센트 ✕ 나자로의 부활

128

Story 18

마지막 설렘은 언제였나요?

4월 이야기 ✕ 밤을 지새우는 사람들

135

Story 19

슬픔을 안아 주는 방법

바닷마을 다이어리 ✕ 춤II

142

Story 20

위로의 발견

휴먼 ✕ 페니

149

Story 21

당신 안의 만복이를 응원합니다

걷기왕 ✕ 날 바보로 보지 마

156

Story 22

"엄마, 나 힘들어…"

행복 목욕탕 ✕ 매듭을 푸는 마리아

163

Story 23

어머니 앞에선 우리 모두 탕자

도쿄 타워 ✕ 회색과 검정의 배열

170

Story 24

순수, 그 자체가 기적

천국의 아이들 ✕ 오천 명을 먹이신 기적

177

Chapter 03
'사랑'을 단련하는 방법

Story 25

용서가 세상을 구원한다

인어 베러 월드 ╳ 지뢰 부상자를 치료하는 국경없는 의사회 회원

186

Story 26

고귀함을 낯설게 바라보기

원스 ╳ 현악4중주

193

Story 27

사랑 없는 혁명은 없다

모터사이클 다이어리 ╳ 씨앗들이 짓이겨져서는 안 된다

200

Story 28

영웅은 우리 이웃에 산다

설리: 허드슨강의 기적 ╳ 종규

207

Story 29

'현재'라는 멋진 시간 여행

어바웃 타임 ╳ 끝없이 높은 산의 울창한 숲과 멀리 흐르는 물줄기

214

Story 30

아버지, 그 외로운 사랑

빌리 엘리어트 ╳ 돌아온 탕자

221

Story 31

오직 평화를 주소서

위대한 독재자 ╳ 게르니카

228

Story 32

다르다는 게 죄는 아니잖아요?

지상의 별처럼 ╳ 호박

235

Story 33

시詩는 이해하는 게 아니랍니다

일 포스티노 ╳ 와성십리출산천

242

Story 34

때론 아름답게, 때론 부조리하게

개를 훔치는 완벽한 방법 ╳ 런던 해크니가의 그래피티

249

Chapter 04
'울림'이 오는 순간

Story 35

평화는 침묵 속에 거한다

위대한 침묵 ✕ 수태고지

258

Story 36

우리 시대의 요괴는 누구인가?

센과 치히로의 행방불명 ✕ 타키야사 마녀와 해골 유령

265

Story 37

어둠은 빛을 이겨 본 적이 없다

미션 ✕ 과달루페 성모님

271

Story 38

기댈 곳 없는 세상에서

내일을 위한 시간 ✕ 고기 시리즈

277

Story 39

바람이 불어도 새는 날아오른다

코러스 ✕ 역풍

283

Story 40

당신의 순례길은 어디에 있나요?

나의 산티아고 ✕ 엠마오의 만찬

289

Story 41

서로의 짐을 져 준다는 것

레미제라블 ✕ 착한 사마리아인

296

Story 42

고통의 순간, 신은 어디 있는가?

사일런스 ✕ 성 베로니카의 수건

302

Story 43

쇼윈도 앞에서의 단상

드라큘라 ✕ 아르놀피니 부부의 초상

308

Story 44

허무 속의 낭만

영웅본색 ✕ 신의 사랑을 위하여

315

Story 45

부활은 현재 진행형

5쿼터 ╳ 피에타

322

Story 46

더없이 든든한 한 끼의 치유

카모메 식당 ╳ 파이미오 사나토리움

328

Story 47

'인간다움'에 대한 두 가지 해석

공각기동대 ╳ 다다익선

335

Story 48

꾸리꾸리한 인생도 인생이다

4등 ╳ 나비를 쫓아서

342

Story 49

영화보다 영화 같은

자백 ╳ 귀취도

349

Story 50

깊은 상처를 치유하는 힘

패션 오브 크라이스트 ╳ 미제레레

355

도판 저작권 • 361

후기 • 364

'너머'를 보는
시선

꿈처럼 꿀처럼, 달콤한 신세계

Cinema
첨밀밀

×

Painting
미키마우스

1996년 홍콩 영화 '첨밀밀'은 제목만큼이나 '꿀처럼 달콤하다'. 내가 이 영화를 처음 본 것은 고등학교 때인데, 그때는 억세고 냉정한 여성인 이교(장만옥)와 조금은 답답한 시골 청년 여소군(여명) 사이의 안타까운 사랑 이야기로만 알았다. 하지만 요즘 다시 보니, 개혁 개방 이후 중국 대륙 젊은이들의 파란만장한 스토리에 중화권 톱스타인 등려군의 노래 '첨밀밀'을 오버랩한 영화라는 느낌이다.

영화는 꿈을 좇아 홍콩에 온 대륙의 젊은 남녀에 초점을 맞춘다. 여소군은 중국의 북방지역인 톈진, 이교는 남방지역인 광저우 출신이다. 최근 베이징에서 1년 넘게 살아본 경험이, 영화 속 중국 남북 지역 사람들의 생존 방식을 이해하는 데 도움이 됐다. 그들은 내가 만나본, 고향을 떠나 베이징에 정착하고자 고군분투하던 '외지인'들의 모습과 다를 바 없었다.

영화를 관통해 흐르는 등려군의 노래는 생계를 위해 홍콩에 올 수밖에 없었던 대륙 사람들을 위로한다. 또한 그녀의 노래는 홍콩인과 촌뜨기 대륙인을 구분 짓는 취향이기도 했다. 당시 등려군은 중화권을 넘어 아시아 전체의 슈퍼스타였다. 그 시대를 살았던 대중들의 가슴 속에는 청춘의 기억과 함께 언제나 그녀 '데레사 덩'이 살아 있다.

등려군은 영화 속 시대상을 리얼하게 보여주는 장치이다. 그녀는 80, 90년대 '홍콩의 대륙인'을 한데 묶어주며 그들의 힘겨운 삶과 무뎌진 감정을 위로한다. 당시 홍콩의 대륙인과 현재 '베이징의 외지인'은 시공을 초월하여 묘하게 닮았다. 그들은

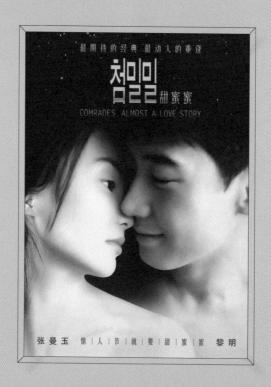

: 첨밀밀 :

Comrades: Almost A Love Story

홍콩 반환을 둘러싸고 10년 동안 이어진 연인의 만남과 이별,
그리고 재회를 다룬 멜로 영화로, 주제가인 테레사 덩의 월량대표아적심은 영화와 함께
큰 인기를 모았다. 감독은 진가신, 여명과 장만옥이 출연했다.

차갑고 불편한 모든 것들을 참고 버텼고 여전히 버티고 있다. 꿈을 위해.

영화 '첨밀밀'에 표출된 '홍콩 드림'과 '아메리칸 드림'은 미국의 현대 작가 앤디 워홀을 떠올리게 한다. 앤디 워홀은 '팝 아트의 교황'이라 불린다. 팝 아트는 동시대 사람들이 공유하는 경험을 소재로 예술 작품화한 장르라 할 수 있다.

앤디 워홀은 슬로바키아 이민자의 아들이다. 이민자 가족들은 미국의 대형 마트에서 동유럽에서는 상상할 수 없었던 신세계를 봤다고 한다. 삶이 팍팍했던 그는 대형 마트에 거대하게 쌓인 상품들을 보면서 달콤함과 행복감을 느꼈다고 회고한다. '캠벨 수프 캔', '브릴로 상자' 등은 그의 초기 작품의 중요한 모티브가 된다.

그는 예술가로서는 처음으로 유명한 공산품, 유명인의 초상화 등을 실크 인쇄로 대량 생산한다. 그의 작업실은 말 그대로 '팩토리'다. 미키마우스, 코카콜라, 마릴린 먼로, 마이클 잭슨

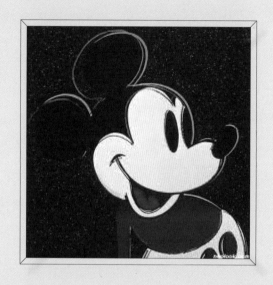

ː 미키마우스 ː

Mickey Mouse

현대미술의 엄숙주의를 거부하고 예술의 보편화를 주장하는
팝 아트의 선두주자 앤디 워홀의 작품. 미국 대중문화의 아이콘인 미키마우스를
그만의 색채 감각과 구도로 재해석했다.

등 유명한 것들은 무엇이든지 그의 작품이 되었다. 디자이너에서 예술가로, 영화감독으로 자신의 욕망을 펼쳤던 그는 자신의 예술 세계를 이렇게 비유한다. "코카콜라는 언제나 코카콜라다, 대통령이 마시는 코카콜라와 내가 마시는 코카콜라는 같은 그 콜라다!"

영화 '첨밀밀'의 막바지에 등장인물들은 뉴욕을 표류한다. 영화 속 뉴욕의 콜라, 미키마우스, 자유의 여신상은 앤디 워홀이 미국의 대형 마트에서 느꼈던 꿀처럼 달콤한 신세계를 관객들에게 그대로 전해준다. 🐙

달콤한 신세계

©김현정 작, 2021, 디지털 페인팅

사랑 안에서는 모두 해피 엔딩

Cinema
야곱 신부의 편지

╳

Painting
이 사람을 보라

시각장애를 가진 야곱 신부의 침대 밑을 가득 채운 편지들은 무너질 듯 낡은 노신부의 침대를 지탱해 주는 듯하다. 살인죄로 종신형을 살다 12년 만에 사면된 레일라. 세상 어디에도 갈 곳 없었던 그녀는 자신의 사면을 탄원해준 야곱 신부에게 보내지고, 그곳에서 신부에게 편지를 읽어주고 격려와 기도를 받아 답장 보내는 일을 맡게 된다.

그런데 어느 날 갑자기 편지가 끊기고 기다림에 지친 신부는

나날이 쇠약해진다. 그동안 늙고 병든 신부를 지탱해준 것은 편지였다. 답장을 보내는 것이 하느님을 위한 일이라 생각했지만 정작 자신을 위한 일이었음을 깨닫는다. 야곱 신부가 받은 마지막 편지는 레일라의 것이었다. 세상을 향해 마음의 문을 굳게 닫았던 레일라는 죽어가는 신부를 위해 자신의 가슴속 깊은 곳에 웅크린 어둠을 풀어 놓는다. 야곱 신부는 하느님을 대신해 그녀의 죄를 용서하고 그날 세상을 떠난다.

나는 영화를 보는 내내 레일라가 야곱 신부를 도와 편지를 쓰는 과정에서 그녀가 구원받는 것으로 영화가 끝날 것이라 예상했다. 하지만 예상은 빗나갔다. 오히려 영화에 등장하는 다양한 기도 사연을 통해 내가 치유받았기 때문이다. 시간과 공간을 넘어 우리네 사는 모습은 비슷비슷하고, 말 못 할 어려운 일은 누구에게나 있다.

야곱 신부에게 온 편지는 고해성사 그 자체였다. 영화는 신부의 죽음으로 끝나지만 그 끝은 평온했다. 영화 '야곱 신부의 편지'는 삶의 고통을 뛰어넘는 하느님의 사랑에 관한 영화다. "사

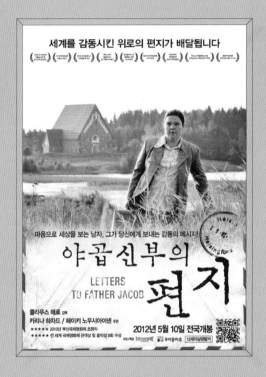

: 야곱 신부의 편지 :

Postia pappi Jaakobille

《야곱 신부의 편지》는 2009년 발표한 핀란드의 드라마 영화다.
1973년의 핀란드 시골을 배경으로 한 이 작품은 처음에 TV 영화로 제작되었으나
후에 극장에서 개봉되었다.

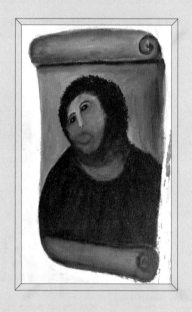

: 이 사람을 보라 :

Ecce Homo

9세기 스페인 화가 엘리아스 가르시아 마르티네스가
가시 면류관을 쓴 예수의 얼굴을 그린 프레스코화인 《이 사람을 보라》가 아마추어 화가였던
세실리아 히메네스*Cecilia Gimenez* 할머니에 의해 복원(?)된 상태.
스페인 보르하시의 산투아리오 데 미제리코르디아 성당 소장.

실 나는 의인이 아니라 죄인을 부르러 왔다."(마태복음 9,13)라는 예수님 말씀이 떠올랐다. 우리 모두를 기억하고 사랑하시는 하느님!

영화를 보고 난 후, 불현듯 지난 2012년 스페인의 한 시골 성당에서 벌어진 '황당 성화 복원' 사건이 생각났다. 가난한 시골 성당에 오랫동안 훼손된 채로 방치된 벽화가 있었는데, 이를 안타깝게 여긴 할머니 한 분이 오직 열정만으로 누구의 허락도 없이 손수 그 벽화를 복원한 것이다. 물론 그 결과는 참담했다.

그 벽화는 19세기 스페인의 화가 엘리아스 가르시아 마르티네스가 그린 프레스코화인 '이 사람을 보라'이다. 취미 삼아 그림을 그렸던 할머니가 젖은 회벽에 빠른 속도로 그리는 프레스코 화법을 알 리 만무했다. 우스꽝스럽게 망가진 예수님 그림은 패러디가 되어 SNS를 통해 빠르게 세상에 퍼졌다. 그리고 누구도 예상치 못했던 일이 벌어졌다.

처음의 엄청난 비난은 곧 유명세로 바뀌어 시골 마을 보르하

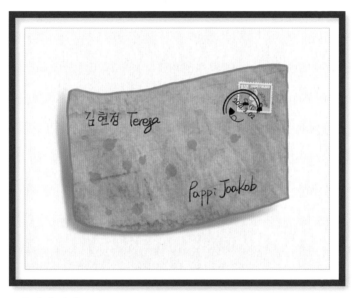

해피 엔딩

©김현정 작, 2021, 디지털 페인팅

는 망가진 예수님의 얼굴을 보러 온 관광객들로 넘쳐났다. 이 그림은 머그잔, 티셔츠 등에 찍혀 불티나게 팔렸고, 미국 와인 회사의 상표에까지 등장했다. 이 모든 사연이 오페라로 만들어져 상연되기도 했다.

자신의 선의가 끔찍한 참사로 변해 비난받았던 할머니는 결국 지역사회와 성당을 살린 인물이 되었다. 언니를 위해 살인을 저지른 무기수 레일라가 살인자가 아닌 야곱 신부의 마지막 편지로 남은 것과 묘하게 겹치는 지점이다. 하느님의 사랑 안에서는 모두가 해피 엔딩이다. 🐝

뒷모습 혹은 거울에 비친

Cinema
하나 그리고 둘

✕

Painting
시녀들

영화 '하나 그리고 둘'은 대만 뉴웨이브 영화의 선구자인 감독 에드워드 양(1947~2007)의 작품으로 2000년 개봉됐다. 대만 타이페이에 사는 중산층 가족의 이야기인데, 영화는 40대 중반의 가장 NJ의 가족이 처남 아제의 결혼식에 참석하면서 시작된다.

NJ의 아내 밍밍, 고등학생 딸 틴틴, 초등학생 아들 양양 등 가족을 둘러싼 갈등이 서서히 전개, 증폭되다가 한 사람 한 사람에게 엮인 실타래가 풀린다. 처남 결혼식 날 뇌출혈로 쓰러

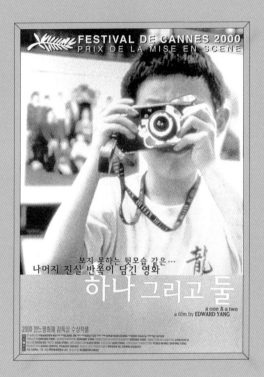

: 하나 그리고 둘 :

Yi Yi, A One And A Two

일본에서 제작되어 2000년 발표한 드라마 영화 《하나 그리고 둘》은
에드워드 양 감독 작품이다. 그는 허우샤오셴, 차이밍량과 더불어
대만 영화의 뉴웨이브를 이끌었다.

졌던 NJ의 장모 장례식에 다 함께 가족으로 모임으로써 영화는 끝을 맺는다. 영화는 너무나 사실적이어서 이야기의 주요 공간인 90년대 말의 타이페이가 눈앞에 펼쳐진 듯 생생하다.

감독은 막내 양양을 끌어들여 자신의 생각을 담담하고 투명하게 전달한다. '아무리 사랑하는 사이라도 서로의 진짜 모습을 반만 볼 수 있다.' 어린 양양은 아빠에게 이유를 설명해주지만, NJ는 그 의미를 깨닫지 못한다. 아빠가 손에 쥐어 준 필름 카메라에 담긴 주변 사람들의 뒷모습이 정작 아이가 발견한 우리네 삶의 진실이다.

우리는 자신의 뒷모습을 잊고 산다. 영화 속 양양이 찍은 뒷모습 사진은 커다란 충격으로 다가왔고, 나도 모르게 영화 속 상황에 나를 대입하고 있었다. 양양은 장례식에서 할머니 영정에 바치는 송사를 낭독한다. 아이는 사람들을 온전히 보고 싶어 한다. 바로 감독의 영화 철학이 아이의 입을 빌려 그대로 전달된 것이다.

에피소드는 교차 편집(별개의 두 장면을 교차로 편집하여 보여 줌으로써 두 장면의 연결점을 연상하도록 하는 편집 기법)으로 마치 NJ의 과거가 현실에서 재현되는 것처럼 이어진다. 감독은 가족들이 겪고 있는 상황들을 자연스럽게 연결시키면서, 시공을 뛰어넘어 지금 우리의 삶까지도 묘하게 연결시켰다. 영화라는 매체를 통해 품위 있게 자신의 생각을 표현한 감독의 솜씨를 보면서, 17세기 스페인의 궁정화가인 디에고 벨라스케스(Diego Velasquez, 1599~1660)의 1656년 작 '시녀들'이 떠올랐다.

작품의 높이가 3미터가 넘는 '시녀들'은 궁정화가의 작업실에 방문한 로얄 패밀리와 시종들의 일상적인 모습을 찰라의 순간으로 묘사한 작품이다. 그림은 펠리페 4세와 오스트리아에서 온 마리아나 왕비 사이의 어린 딸 마르가리타 테레사와 시녀들, 그 시대 왕실에서 거느렸던 소인증 어릿광대와 수행원들을 그렸다. 그들 각자의 지위와 개성이 자연스럽게 드러남과 동시에 화가의 작업실에 내포된 풍부한 은유와 작품 구성이 독보적이다.

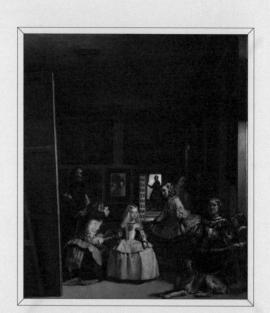

: 시녀들 :

Las Meninas, The Maids of Honour

〈시녀들〉은 스페인 마드리드의 프라도 미술관 소장 작품. 스페인 예술의
황금기를 이끌었던 거장 디에고 벨라스케스가 1656년에 완성했다. 작품의 복잡하고
수수께끼 같은 구성은 관객들에게 무엇이 실재이고 무엇이 환상인지에 대한 의문을 던진다.

작품은 그림 속 왼편 거대한 캔버스 뒤에 서 있는 벨라스케스를 등장시킴으로써 극적인 효과를 거둔다. 화가의 뒤쪽 펠리페 4세 부부가 비친 거울은 화가가 제안하는 거대한 캔버스를 감상하는 위치다. 그 옆으로 열린 문은 작업실 밖으로 가상의 공간을 확장한다. 작업실 창문으로 들어오는 빛은 작업실을 분할하는 동시에 평면인 그림을 사실적인 공간으로 바꿔놓는다.

'시녀들'은 그림 밖에 있는 관람객으로 하여금 마치 그림 속 벨라스케스 앞에 놓인 캔버스 반대편 거울 위치에서 '시녀들'을 보는 듯한 착각을 일으킨다. 그림 속 거울은 이 걸작과 우리를 연결한다. 마치 낯선 대만 영화 속 뒷모습 사진이 감독의 생각과 우리의 이야기를 연결하듯. 🐙

뒷모습

©김현정 작, 2021, 디지털 페인팅

Story 04

고난이 피운 꽃

Cinema
벤허

✕

Painting
연대

어린 시절, 나는 주말 특선 영화를 보는 게 낙이었다. 일주일 내내 기다리다 주말이면 어김없이 밤 늦게까지 영화를 봤다. 특히 성탄 시즌 따뜻한 방에서 귤이며 주전부리를 옆에 끼고 봤던 특선 영화는 아련한 추억으로 남아 있다. 그리고 그 기억 한 켠에 '벤허'가 있다.

누구나 한 번쯤은 벤허를 봤을 것이다. 하지만 솔직히 고백하건대, 나는 3시간이 넘는 이 서사극을 끝까지 본 적이 없다. 요

35

즘 다시 보니 그 웅장함은 와이드 스크린의 매력에 빠지게 할
뿐만 아니라, 예수님의 존재를 새삼 깨닫게 해주었다.

이 영화의 원작은 루 월리스의 소설 '벤허: 그리스도 이야기'
이다. 무성영화 시절부터 최근까지 재개봉과 리메이크를 반복
한 명작 중의 명작이다. 우리가 안방에서 봤던 영화는 찰톤 해
스턴이 주연한 윌리엄 와일러 감독의 1959년 작이다. 제작비
1500만 달러, 제작 기간 10년, 1960년 아카데미상 11개 부문 석
권 등 화려한 기록에 빛나지만 무엇보다 20세기 최고의 종교영
화라는 점에서 그 의의가 크다.

유다 벤허는 선량한 유대인 귀족이었다. 어느 날, 죽마고우였
던 멧살라가 로마의 호민관으로 유대지방에 부임하면서 극은
시작된다. 멧살라가 벤허에게 자신을 위해 이스라엘 민족의 밀
고자가 되어 주기를 제안하자 둘의 오랜 관계는 틀어진다. 여
동생이 사고로 신임 총독을 다치게 하자 하룻밤 사이에 벤허와
가족은 반역자로 몰려 온갖 고초를 겪는다.

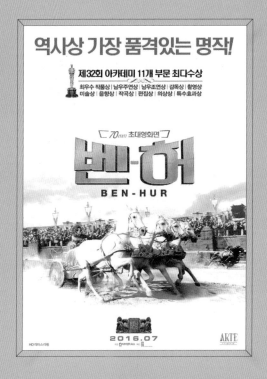

：벤허：

Ben Hur

《벤허》는 1959년 미국에서 발표된 서사 영화로 윌리엄 와일러 감독에
메트로–골드윈–메이어의 샘 짐발리스트가 제작했다. 찰턴 헤스턴, 스티븐 보이드, 잭 호킨스,
휴 그리피스, 하야 해러릿 등이 출연했다.

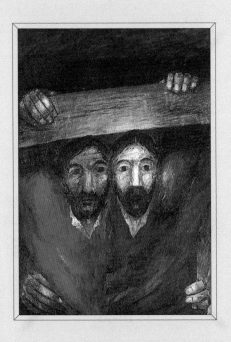

∶ 연대 ∶

Unison

지거 쾨더*Sieger Köder*는 성직자이자 화가로서 성서를 그리는 데 열정을 쏟았다.
이 작품은 신약 성서의 공관복음서에 등장하는 키레네의 시몬이 골고타 언덕을 오르는
예수님의 십자가를 함께 짊어진 내용을 형상화하였다.

벤허는 노예가 되어 군함의 노를 젓는 일을 하던 중 배의 총
책임자인 집정관 아리우스의 목숨을 살려주며 신임을 얻는다.
유대인임에도 불구하고 그의 양자가 되지만 목적은 단 하나,
멧살라에 대한 복수와 어머니와 여동생의 생사를 확인하는 것
이다. 영화는 주요 스토리의 한 축으로 실제 '예수님의 역사' 안
에 주인공들을 참여시킨다. 사도신경의 본시오 빌라도도 등장
한다.

감독은 영화에서 예수님의 얼굴을 직접 보여주지 않는다. 뒷
모습, 손동작으로만 등장시키거나 심지어 십자가형을 받는 예
수님의 가슴 위로 불투명한 검은색을 칠했다. 예수님과 닮은
벤허의 고난을 표현하기 위한 감독의 영리한 장치가 아닐까 생
각해본다. 마치 지거 쾨더(Sieger Köder, 1925~2015) 신부님이 그린
성화 '연대'(Unison, 제5처 시몬이 예수님을 도와 십자가를 지다)처럼 말
이다. 이 그림에서 어느 쪽이 예수님이고 어느 쪽이 시몬인지
알 수 없다.

신부님의 '예수님 십자가의 길' 연작 속에서 강렬한 색채와 인

누구실까?

©김현정 작, 2021, 디지털 페인팅

물의 감정 표현은 오늘을 사는 우리와 공감대를 형성한다. 독일의 표현주의 화법으로 그려진 얼굴의 이목구비는 뭉툭하고 투박해 처량한 우리 기도와 많이 닮았다.

　로마군의 폭력에 굴하지 않고 사경을 헤매던 벤허에게 물을 직접 먹여 준 사람은 예수님이다. 선량한 벤허도 십자가를 지고 죽음의 언덕으로 향하는 예수님께 물을 가지고 다가간다. 함께 매를 맞으면서도 벤허는 구세주를 알아본다. 이 장면은 복음서에 기록된 키레네 출신 농부인 시몬이 처형장으로 가는 예수님의 십자가를 함께 져야 했던 상황과 연결된다. 로마군에 의해 강제로 도와야 했지만 시몬의 얼굴은 평온하다. 그림은 우리가 어떠한 상황에서도 예수님을 만나기만 하면 참평화를 얻을 수 있다고 용기를 준다. 벤허의 고난이 그리스도를 알아보면서 보상받았던 것처럼…. 우리가 고난 한가운데서도 용기를 가져야 할 이유이다. 🦋

우리 여기 있어요!

Cinema
우린 액션 배우다

✕

Painting
붉은 양귀비

'우린 액션 배우다'는 독립영화의 장점인 자유분방한 주제 의식이 돋보인다. 이 다큐멘터리는 서울액션스쿨 8기생을 주인공으로 다뤘는데, 고(故) 지중현 액션감독을 추모하고자 제작되었다. 텔레비전 드라마와 영화 속에서 마치 살아 있는 배경처럼 등장하는 스턴트맨이 되고자 고군분투하는 그들의 시간을 줄곧 유쾌한 시선으로 보여 준다.

총 36명이 오디션에 합격하지만 정작 수료를 한 달 남기고 15

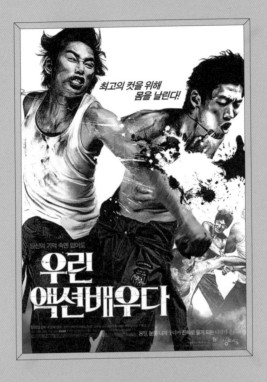

: 우린 액션 배우다 :

Action Boys

다큐멘터리 영화 《우린 액션 배우다》는 전주영화제와 정동진영화제 등
국내 영화제에서 입소문을 타면서 유명해졌다.
한국 액션 영화를 이끈 배우들의 진짜 이야기가 담겨 있다.

명만 남는다. 주인공은 28세 권귀덕, 26세 곽진석, 27세 신성일, 29세 전세진, 19세 권문철이다. 하지만 정작 다큐가 시작되자 이들은 3명으로 줄고 촬영 마무리에는 권귀덕 혼자만 스턴트 일을 한다. 나머지는 모두 다른 길을 선택했다. 영화를 보는 내내 우리는 액션배우를 꿈꾸며 6개월의 혹독한 훈련을 버텨낸 청년들의 투지에서 열정을 수혈받는다. 이야기는 뒤로 갈수록 신선하고 감동적이다.

독립영화는 대체로 거대 자본으로부터 자유롭고, 대중적이지 못한 작은 영화이다. 제작 비용을 스스로 조달한 저예산 영화이다 보니 감독의 메시지가 강하다. 우리 독립영화는 정치적인 목소리를 낼 수 없었던 1980년대 대학생들의 영화 동아리를 통한 대항 문화로 본격화된다. 이렇게 발전한 독립영화는 해를 거듭할수록 다큐멘터리 영화, 인권영화, 여성영화, 성소수자영화, 종교영화 등으로 다양해졌다.

상업 영화가 잘 닦인 고속도로를 달린다면, 독립영화는 비포장도로를 간다. 독립영화는 때로 소외된 소수에 관심을 갖게

하는 마중물이다. 아직도 생생하게 기억되는 독립영화는 2007
년에 개봉한 계운경 감독의 다큐멘터리 '언니'이다. 여기서 '언
니'는 성매매 여성을 뜻한다. 영화는 탈성매매 여성을 돕는 활
동가들의 관점에서 이야기를 풀었다. 영화를 보기 전, 우연한
기회에 신부님으로부터 집창촌 직업여성들의 자녀를 대상으로
야학을 운영했던 경험담을 들었다. 그래서일까, 영화를 보면서
큰 충격을 받았다.

잊고 싶은 역사의 비극이나 가난하고 힘없는 소수의 이야기
는 불편하지만, 독립영화는 그 길을 뚜벅뚜벅 가고 있다. 나는
주류 미술사에 진입하기 어려웠던 여성 화가들의 피나는 노력
을 떠올렸다. 여성에게 투표권조차 없었던 미국의 20세기 초,
미술 교사였던 조지아 오키프(Georgia O'Keeffe, 1887~1986)는 뉴욕
예술계 거물인 알프레도 스티글리츠의 눈에 띄어 단숨에 컬렉
터들의 주목을 받는다.

당시 조지아 오키프에게 그림은 유일한 존재 이유였다. 그녀
는 여자라는 이유만으로 제약을 받자 오직 그림에 몰두한다. 그

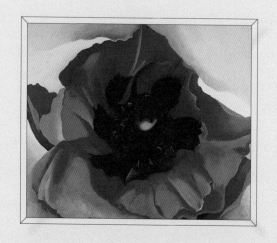

: 붉은 양귀비 :

Red Poppy

조지아 오키프는 1887년 미국 위스콘신주의 농장에서 태어났다.
그녀는 유럽 모더니즘과 직접적으로 관계가 없는 추상 환상주의 이미지를 개발해
20세기 미국 미술계에서 독보적 위치를 차지했다. 관객들은 극단적으로 클로즈업한 꽃들에
압도되어 저절로 뒤로 한 발짝 물러나 감상하게 된다.

녀를 폄하하고 싶었던 뉴욕 예술계 호사가들에게 답하듯 그녀는 미국 모더니즘의 선두주자로 기록되었다. 어떠한 예술 흐름에도 휘둘리지 않고 끝까지 자신만의 독자적인 길을 걸어갔다.

초창기에 그녀는 그림 속에 꽃을 크게 그렸다. 상투적으로 보거나 성적인 의미를 부여하려는 사람들에게 그녀는 이렇게 말한다. "도시에서는 아무도 진지하게 꽃을 보지 않아요. 꽃이 너무 작아서 보는 데 시간이 걸리기 때문이라 생각해요. 뉴욕에 사는 사람들은 너무 바빠서 꽃을 쳐다볼 시간이 없어요. 내가 꽃을 크게 그리면 사람들이 그 규모에 놀라 천천히 꽃을 보게 될 거예요." 소외된 우리의 이야기를 규모 있게 보여주는 독립 영화와 그녀의 그림이 닮았다. 아무도 그 끝을 알 수 없기에 묵묵히 걸어갈 힘이 있지 않나 싶다. 🐾

나도 꽃

©김현정 작, 2021, 디지털 페인팅

그리움의 뿌리

Cinema
태풍이 지나가고

×

Painting
혈연-대가족 시리즈 no.12

한 해가 저물고 새해가 올 때면, 어김없이 여기저기서 '연말연시는 가족과 함께'라는 말을 듣는다. 고레에다 히로카즈(是枝裕和, 1962~) 감독의 '태풍이 지나가고'는 가족의 의미를 다시 생각하게 하는 영화이다. 양육비에 허덕이는 이혼남 료타의 이야기가 큰 뼈대를 이룬다. 그에게 아버지의 유품은 훔쳐야 할 대상일 뿐, 거기엔 그리움도 미안함도 없었다.

주인공 료타는 10년 전 문학상을 수상한 것 외에는 작가로서

의 경력이 전혀 없는 삼류 소설가이다. 그는 창작의 소재를 찾는다는 명목으로 흥신소 탐정도 겸하고 있다. 태풍이 오던 어느 날, 료타의 열한 살 된 아들이 할머니 집에 놀러 온다. 아들을 데리러 온 이혼한 며느리에게 시어머니인 키키 키린은 태풍을 피해 하룻밤 자고 가라고 권한다.

한때 부부였던 남자와 여자, 그들 사이에서 태어난 아들이 함께 있지만, 예전의 가족은 아니다. 지난 과거로 돌아갈 수는 없었다. 고인이 된 아버지 또한 료타처럼 집안의 가장으로서 역할을 제대로 하지 못했다. 료타의 어머니는 남편이 죽은 것이 안타깝기보다 오히려 홀가분했다.

아버지가 남긴 벼루는 영화의 반전을 가져온다. 아버지가 자주 갔던 전당포에서 료타는 아버지의 마음을 알게 된다. 아버지는 문학상을 받은 아들을 자랑스러워하며 동네방네 떠들고 다녔다고 한다. 아버지의 벼루를 본 전당포 주인은 새삼 그의 소설 초판본에 서명을 부탁한다. 벼루에 먹을 갈면서 그는 화석처럼 느꼈던 자신의 뿌리가 살아 있음을 느낀다.

: 태풍이 지나가고 :

After the Storm

고레에다 히로카즈 감독의 2016년 작품. 2016년 칸 영화제 '주목할 만한 시선'에 초대받았다.
철들지 않은 대기만성형 아빠 '료타'. 더 나은 인생을 바라는 엄마 '쿄코'.
빠르게 세상을 배워 가는 아들 '싱고' 그리고 가족 모두와 행복하고 싶은 할머니 '요시코'.
감독은 늘 그렇듯이 진정한 어른에 대해 말한다.

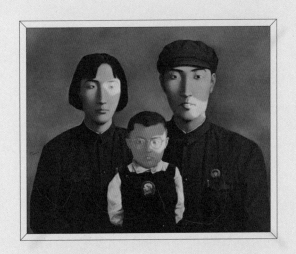

: 혈연–대가족 시리즈 no.12 :
Bloodline: The Big Family

장샤오강은 1958년 쿤밍昆明에서 출생해 청년기까지 문화대혁명을 겪었는데
이 경험이 그의 작품에 큰 영향을 미쳤다. 그의 〈혈연 시리즈〉는
'격동의 시대를 살았던 중국인과 중국사회의 자화상', '오랜 사회주의의 장막을 걷고
변화의 바람을 맞이한 개인의 심리에 초점을 맞춘 작품'이라 평가된다.

영화를 보면서 문득 가족을 그려서 대박을 터트린 화가가 생각났다. 중국 아방가르드 화파를 이끈 현대화가 장샤오강(張曉剛, 1958~)이다. 90년대 초, 장샤오강은 초상화를 그리려 이것저것 모색하던 중 우연히 부모의 오래된 사진을 보게 된다. 그는 오래된 사진 속 가족을 그림으로 그렸고, 우리를 신(新) 중국이라는 기억의 그림자 속으로 이끌었다.

그림 속에서 1950년대 부모는 인민복인 중산복(中山服)을 입었다. 평면적으로 그려진, 중산복을 입은 인물들은 남녀 불문하고 모두가 중성적으로 보인다. 하지만 그의 흑백사진 같은 그림은 시대가 가지는 무거운 느낌조차도 현실로부터 묘한 거리감을 만들어 편안하고 몽환적이다.

그의 '대가족' 시리즈의 첫 작품은 홍콩의 한 화랑에 의해 1994년 브라질 상파울루 비엔날레에 출품되면서 세계 미술계의 큰 주목을 받는다. 서양인들에게 이 그림은 죽의 장막에 가려진 사회주의 국가인 중국의 표상이었다. 그럴 것이라고 미루

유품

©김현정 작, 2021, 디지털 페인팅

어 짐작했던 서양인들의 관심을 한몸에 받았던 것이다.

장샤오강은 오래된 흑백사진들을 통하여 현실에서 잃어 버린 과거에 대한 그리움과 향수를 찾았다고 한다. 영화 속 료타는 아버지가 쓰던 벼루에 먹을 갈면서 깨달음을 얻는다. 시대와 국적을 초월하여, 벼루와 흑백사진의 모티브는 우리로 하여금 가족의 의미를 되새기게 한다. 🙚

우리가 포기한 소중한 것들

Cinema
잠깐만 회사 좀 관두고 올게

✕

Painting
전쟁의 화염 속 아이들

취업난과 불안정한 일자리로 수많은 청년들이 고통 받고 있다. 어느새 '3포 세대'를 넘어 'N포 세대'라는 말이 자리 잡았다. 사회적, 경제적 압박으로 연애, 결혼, 출산, 집, 인간관계, 꿈, 희망 등 정말 많은 것들을 포기해야만 하는 청년층 세대라는 뜻의 신조어다.

정규직으로 회사를 다니는 젊은이들에게는 고통이 없는가? 아니다. 그들은 회사 안에서 일보다는 인간관계에서 스트레스

: 잠깐만 회사 좀 관두고 올게 :

To Each His Own

《잠깐만 회사 좀 관두고 올게》는 일본에서 70만 부 이상 팔린 기타가와 에미의
베스트셀러 소설을 원작으로 한 영화. 현대의 직장 문화와 모순들을 현실적으로 그려내어
직장인들로부터 '바로 내 이야기'라는 유례없는 공감과 찬사를 받았다.

를 더 받는다고 한다. 특히 상사와의 갈등에 몹시 힘들어한다. 이웃 일본도 우리와 별반 다를 게 없나 보다. 우리에게 'N포 세대'가 있다면 일본은 마치 득도한 것처럼 욕망을 억제하며 살아가는 '사토리 세대(さとり世代)'가 있다. 일본 영화 '잠깐만 회사 좀 관두고 올게'는 제목만큼이나 오늘을 힘겹게 사는 우리 젊은 세대에게도 위로를 전한다.

2017년 10월에 개봉한 이 영화는 2014년 베스트셀러였던 동명 소설을 영화로 만들었다. 사회 초년생인 아오야마는 영업사원이다. 하지만 무력감으로 그의 자존감은 바닥을 친다. 어느 날, 지하철 선로 아래로 쓰러진 아오야마를 초등학교 동창 야마모토가 구한다. 회색빛 정장을 입은 아오야마와 하와이안 셔츠를 입은 야마모토는 표정부터가 딴판이다.

아오야마는 갈수록 생기를 얻고 자신의 업무에서도 성과를 낸다. 하지만 잘못된 발주서로 인해 그가 성사시켰던 큰 계약 건이 오히려 회사에 큰 손실을 가져올 위기에 처한다. 이 실수로 직장 상사는 그를 비인간적으로 나무란다. 크게 좌절한 아오

야마는 회사 옥상으로 향하고 신기하게도 야마모토는 한 번 더
그의 목숨을 구한다.

"하늘을 봐." 야마모토는 거창한 무언가로 아오야마를 위로하
지 않는다. 도움이 필요한 사람을 알아보고 민첩하게 행동했기
에 친구 아오야마를 살렸다. 활짝 웃던 야마모토의 웃음은 푸른
하늘처럼 투명했다. 영화에 잔잔하게 퍼지는 위로와 치유의 메
시지는 일본인이 사랑하는 화가이자 삽화가인 이와사키 치히로
(松本知弘, 1918~1974)의 수채화를 생각나게 했다.

우리에겐 33년 동안 기네스북이 세계에서 가장 많이 팔린 소
설로 기록한 '창가의 토토'의 삽화가로 익숙하다. 유복한 가정에
서 자라나 어릴 때부터 미술교육을 받은 그녀가 정작 화가가 된
계기는 일본의 전쟁 패망이었다. 반전, 반핵 운동가이기도 했던
그녀는 화가로서 어린이와 꽃을 많이 그렸다. 자신만의 방식으
로 전쟁이 파괴한 것들을 그리며 세상에 사랑을 남겼다.

'아이처럼 투명한 수채화 작가'로 불렸던 그녀는 아이들을 엄

: 전쟁의 화염 속 아이들 :

Children in the Flames of War

이와사키 치히로는 일본의 예술가이자 일러스트레이터로서
수채화로 그린 꽃과 어린이 삽화로 유명하다. 그의 주제는 늘 '어린이의 평화와 행복'이었다.

청난 비극에 휩싸이게 하는 전쟁에 분노했다. 유작인 '전쟁의 화염 속 아이들'이라는 시화집은 베트남 전쟁에서 부모를 잃고 고통 받는 아이들을 위한 그림책이다. 검은자가 강조된 아이의 맑은 눈이 우리에게 말한다. 우리가 잃은 소중한 것들은 무엇이 냐고. 🐙

잊었던 것들

©김현정 작, 2021, 디지털 페인팅

소심한 자들의 위대한 용기

Cinema
나, 다니엘 블레이크

×

Painting
목우도

인터넷으로 관공서가 제공하는 서비스를 이용할 때면, 가끔 어려움을 느낀다. 링크를 타고 순서대로 해보지만 '본인인증' '공인인증' 등 절차에서 어김없이 허둥댄다. 어떤 서비스는 인터넷으로만 신청이 가능하다. 국가가 국민의 편의를 위해 마련한 제도가 때론 그 도움이 절실한 누군가를 소외시킨다.

제도가 사람을 품지 못하는 일은 비단 우리만의 이야기가 아니다. 2016년 칸 영화제 황금종려상을 수상한 영화 '나, 다니엘

블레이크'는 영국 사회에 경종을 울린 작품이다. 블루칼라의 시인이라 불리는 켄 로치 감독은 사실주의 영화의 시선으로 실업급여를 받기 위해 고군분투하는 59세 다니엘 블레이크를 보여준다.

다니엘은 풍족하지는 않지만 목수로서 평생을 성실하게 살아온 홀아비다. 심장병으로 만성질환을 앓던 그는, 지병이 악화되어 의사로부터 쉬라는 권고를 받는다. 그가 실업급여를 받으려면 의료심사 절차를 거쳐야 한다. 영국 의료복지제도의 복잡하고 관료적인 서류와 절차, 인터넷 업무 처리 방식에 다니엘은 번번이 좌절한다. 그는 다시 일터로 돌아가야 했다.

어느 날, 그는 자신보다 더 딱한 미혼모 케이티를 만나 그녀와 아이들을 도와준다. 생리대도 살 수 없을 정도로 가난했던 그녀는 다니엘의 진심 어린 연대로 삶의 용기를 얻는다. 하지만 다니엘 자신의 사정은 나아지지 않는다. 심사를 거부당한 그는 복지센터 벽에 스프레이로 대자보를 갈겨쓴다.

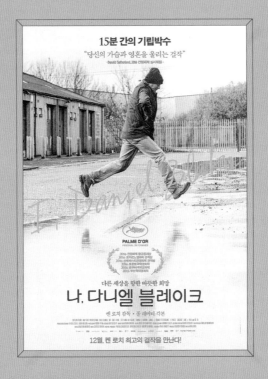

: 나, 다니엘 블레이크 :

I, Daniel Blake

노동자를 대변하는 켄 로치 감독은 영국 대처 수상 이후 영국 사회가 안고 있는
복지국가의 허실과 시스템의 비인간성, 관료적 행태의 몰인간성에 집중했다.
그는 '가난은 개인의 잘못'이라는 사회의 잔인함을 고발하고 싶었다고 한다.
영화는 복지 시스템을 고발하는 것을 넘어 인간의 존엄을 통찰한다.

：목우도：

牧牛圖

목우도는 소를 돌보는 아이를 그린 작품이다.
단순한 구성이지만 소의 우직함과 소년의 연약함이
조화롭고 평화로운 느낌을 전달한다.

경찰의 연행으로 다니엘의 1인 시위는 끝이 났다. 우여곡절 끝에 정부를 상대로 항소하기로 한 날, 그는 심장마비로 세상을 떠난다. 영화는 장례식 장면에서 끝나는데, 다니엘이 법정에서 읽으려고 쓴 편지를 케이티가 대신 읽는다. "나는 개가 아닙니다. 나는 한 사람의 시민이며 그 이상도 그 이하도 아닙니다. … 나는 다니엘 블레이크입니다." 영화가 사회에서 소외된 노인과 미혼모, 아이들의 고통을 담담하게 그리는 동안 명치 끝이 묵직해졌다.

다니엘 블레이크와 현대 중국화의 거장 리커란(1907~1989)은 어딘지 많이 닮았다. 리커란은 전쟁 중에 첫째 부인을 잃고 평생 불면증과 심장병에 시달렸다. 1989년 봄, 그는 미화 10만 달러와 경매에서 4만 달러에 팔리는 그의 산수화 한 점을 중국 문화부에 기증했다. 같은 해, 베이징에서 유례 없는 대규모 집회가 일어났다. 그는 이 집회에 인민폐 3만 위안을 내놓는다.

리커란은 톈안먼 사태로 알려진 이 일로 인해 문화부 조사를 받게 된다. 아침 일찍 집으로 찾아온 문화부 직원이 그에게 기

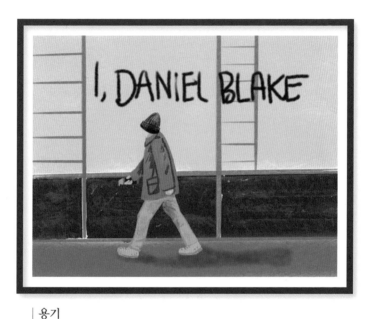

용기
©김현정 작, 2021, 디지털 페인팅

중한 돈의 출처와 팔린 그림의 세금 문제, 톈안먼 학생들에게 기부한 돈에 대해 추궁했다. 평소 긴장도가 높은 사람이었던 그는 소파에 등을 기대고 고개를 떨군 채 갑자기 세상을 떠났다.

리커란 자신은 소심했으나 그의 예술 세계는 대범하고 진지했다. 그는 평생 자신처럼 우직하고 근면한 '소'를 좋아했다. 자신의 작업실 이름도 소를 스승으로 여긴다는 의미로 '사우당(師牛堂)'이라 이름지었다. 생활 속 자화상이기도 한 그의 '목우도(牧牛圖)'는 전통 화법으로 소를 그리고, 서양화 기법으로 목동을 그렸다.

소심했지만, 대의를 위해 소심함을 이기고 용기 있게 나섰던 다니엘 블레이크와 리커란. 그들은 영화와 그림으로 동서양과 시대를 초월하여 진한 인간애를 보여 주고 있다. 🐾

약자의 울음소리를 들어라

Cinema
스탠리의 도시락

×

Painting
굴뚝 청소부

어린이는 사랑받아야 할 존재임에 의심의 여지가 없다. 하지만 빈곤 국가에서 아동 인권은 한낱 선전 구호에 불과하다. 비단 어제오늘의 이야기가 아니다. 더욱더 가슴 아픈 순간은 고통받는 이들의 존재에 무뎌진 나를 발견할 때이다.

2012년 개봉한 인도 영화 '스탠리의 도시락'은 결식아동인 스탠리를 둘러싸고 벌어지는 이야기이다. 주인공 스탠리는 점심 도시락을 싸오지 못하는 아이지만 친구들 사이에서 인기 많은

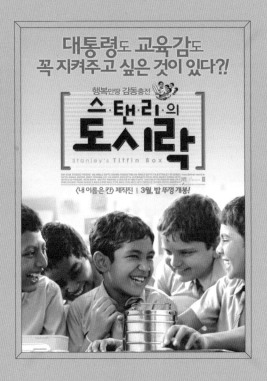

: 스탠리의 도시락 :

Stanley's Tiffin Box

《스탠리의 도시락》은 2011년 5월 13일에 발표한 인도의 코미디 드라마 영화다.

식탐 대마왕 선생님과 스탠리가 도시락을 놓고 쟁탈전을 펼친다는 내용이다.

주인공 스탠리가 감독 아몰굽테의 아들이란 점이 흥미로운 포인트다.

재담꾼이다. 친구들은 스탠리와 자신들의 도시락을 나누며 우정을 키워간다. 여기에 천적 중의 천적이 나타나는데 식탐 대마왕 선생님 베르마다.

점심 도시락을 둘러싼 스탠리와 베르마의 갈등이 절묘하게 영화를 이끌어간다. 흥미를 더하는 부분은 현실에서 아버지와 아들 관계인 두 사람이 영화에서 천적을 연기한 것이다. 베르마 역은 이 영화의 감독인 아몰 굽테, 스탠리 역은 그의 아들 파토르 A 굽테가 맡았다.

성모 마리아를 향한 기도나 인도 영화 특유의 배경음악 속 가사는 불우한 환경에 처한 아이의 심정을 대변한다. 자신의 힘으로는 헤쳐나갈 수 없는 상황이지만 아이는 정작 누구에게도 도움을 청하지 않는다. 아이들의 도시락 맛보는 일을 삶의 낙으로 여기는 베르마 선생님과 가난하지만 품위를 잃지 않는 스탠리의 행동은 극적인 대조를 이룬다.

아이는 당당함을 넘어서 자기 학대에 가까운 인내로 배고픔

을 견뎌낸다. 결식아동을 통해 표출된 아동 인권 문제를 한 가정의 해체라는 개인적인 문제로 단순화했다. 또한 스탠리의 속사정을 간결하게 풀어내며 인도 영화답게 권선징악으로, 해피엔딩으로 끝낸다. 하지만 영화를 보는 내내 마음속에 묻어두고 싶었던 불편한 진실들이 고개를 내밀었다.

가톨릭 학교를 배경으로 펼쳐지는 영화는 왼손잡이에 대한 편견, 폭력에 가까운 권위주의, 아동 착취 등 사회문제를 연상시키는 상징을 곳곳에서 보여준다. 탐욕스러운 어른을 대표하는 인물이 선생님이라는 점도 관객의 마음을 불편하게 한다. 나아가 가족이란 이름 아래에서 벌어지는 아동의 노동 착취는 더 심각하다.

아동 인권은 인도만의 문제가 아니다. 영화가 전하는 용기 있는 메시지는 산업혁명 시대 영국의 예술 작품 속에서도 그 흔적을 찾을 수 있다. 영국 런던 출신으로 낭만주의 시인, 혁명의 시인이면서 화가였던 윌리엄 블레이크(1757~1827)는 삽화가 들어간 시집 『경험의 노래』에서 당시 가난한 아이들의 짓밟힌 인권을

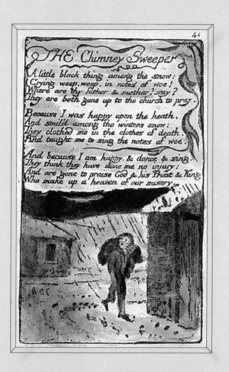

: 굴뚝 청소부 :

The chimney sweeper

윌리엄 블레이크(1757~1827)의 삽화가 들어간 시집 『경험의 노래』에 수록된
'굴뚝 청소부' 2부이다. 어린 굴뚝 청소부들의 비참한 처지에 대한
부모, 사회, 교회의 방조와 무관심을 비판하고 있다.

고발한다.

그는 '굴뚝 청소부'라는 시에서 아이들의 노동력을 착취하는 비열한 어른들의 모습을 적나라하게 드러낸다. 시 속의 화자인 톰은 어렸을 때 어머니가 죽자 아버지 손에 팔려간다. 말도 제대로 못 하는 아이는 굴뚝을 청소하고 검댕 속에서 잠든다. 실제로 당시 몸이 작다는 이유로 굴뚝 청소에 내몰린 아이들은 4세에서 10세 정도로, 그들의 평균 수명은 20세를 넘지 못했다고 한다.

윌리엄 블레이크 역시 영국 산업혁명 시대에 양말 공장을 다녔던 노동자의 아들로 태어났다. 그는 부당한 처사에 대항할 힘이 없는 약자의 시선으로 세상의 어두운 면을 보여준다. 이런 질문을 해본다. 나는 너무 작아서 들리지 않는 약자의 울음소리에 귀 기울이고 있는가? 🐙

스탠리의 점심시간
©김현정 작, 2021, 디지털 페인팅

삶은 모순투성이

Cinema
인생은 아름다워

✕

Painting
황색 그리스도가 있는 자화상

밀려오는 죽음의 공포 속에서도 아버지는 의연하다. 그는 거
짓말로 어린 아들에게 주문을 건다. 어느새 극한의 공포가 엄습
하는 수용소는 어린 아들에게 신나는 단체 게임의 공간으로 변
한다. 영화는 어른이 된 아들의 내레이션으로 끝난다. "이 영화
는 제 이야기입니다. 제 아버지가 희생당한 이야기, 그날 아버
지는 저에게 최고의 선물을 주셨습니다."

로마에 갓 상경한 시골 청년 귀도는 무일푼이지만 말재주가

좋다. 그는 상류층 집안의 딸 도라에게 첫눈에 반해 어렵사리 결혼에 성공하고 아들 조수아를 낳아 행복하게 산다. 하지만 그 것도 잠시, 나치의 유다인 말살정책으로 유다인인 귀도와 아들 조수아는 죽음의 수용소로 끌려간다. 아내 도라는 유다인은 아 니었지만 자발적으로 남편과 아들을 따라 수용소행 열차에 올 라탄다.

탱크는 어린 아들에게 세상에서 무엇보다 멋진 장난감이다. 귀도는 조수아에게 수용소가 술래잡기하는 곳이며, 들키지 않 고 먼저 1000점을 달성하면 선물로 진짜 탱크를 받는다고 거짓 말을 한다. 전쟁에 패한 독일군은 수용소의 모든 유다인을 죽일 계획을 세운다. 귀도는 어린 아들을 등에 업고 탈출을 시도하지 만 시체 산을 보고 포기한다. 급하게 아들을 숨긴 그는 아내를 찾다가 경비병들에게 잡히고 만다.

끌려가던 중 어린 아들과 눈이 마주친 귀도는 광대처럼 걸으 며 아직 게임이 끝나지 않았다고 알려준다. 순간 관객들은 철없 는 아이의 미소와 숭고한 부성애에 눈시울을 적신다. 텅 빈 수

: 인생은 아름다워 :

La vita è bella

《인생은 아름다워》는 1997년 발표한 이탈리아 영화다. 제 71회 아카데미에서 작품상,
남우주연상, 감독상, 각본상, 편집상, 음악상, 외국어 영화상 등에 후보로 올랐고
그중 남우주연상, 음악상, 외국어영화상의 3개 부분을 수상했다.

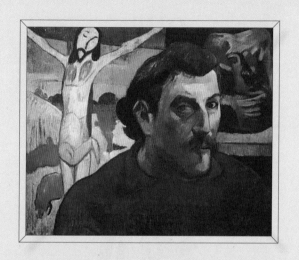

: 황색 그리스도가 있는 자화상 :

Autoportrait au Christ jaune

폴 고갱이 1891년 4월 타히티로 떠나기 전 마지막으로 완성한 작품이다.

브르타뉴 지방 퐁듀의 트레말로 성당에 있는

십자가에 못 박힌 예수님의 나무 조각상을 그림으로 그렸다.

용소를 점령한 미군은 조수아를 발견한다. 아빠의 말대로 게임에 이겨 탱크를 받게 된 줄 아는 아이는 곧 엄마를 만난다.

1999년 개봉한 이탈리아 영화 '인생은 아름다워'는 우리에게 신선한 충격을 선사했다. 감독과 주연을 맡은 로베르토 베니니는 인터뷰에서 슬프거나 황당한 사건에서 발생되는 역설적인 상황을 좋아한다고 말했다. 참으로 아이러니하게 참혹한 전쟁과 죽음 앞에서 한 아버지의 인생은 아름다웠다!

영화를 본 여운이 가시지 않은 상태에서 몇 년 전 서울시립미술관에서 봤던 폴 고갱(1843~1903)의 '황색 그리스도가 있는 자화상'이 생각났다. 프랑스 브르타뉴 퐁타방에서 그린 그의 대표작 중 하나로, 1891년 4월 타히티로 가기 전 마지막으로 완성한 작품이다.

이 그림에는 당시 고갱이 추구한 세 가지 타입의 자신이 존재한다. 화면 왼쪽의 '황색 그리스도'는 예술가인 자신의 숭고함을 상징한다. 오른쪽에 그려진 '그로테스크한 얼굴 형태의 자화상

우승 상품

©김현정 작, 2021, 디지털 페인팅

항아리'는 그가 주장하던 인간의 원시성을 보여준다. 그리고 캔버스 중앙에 있는 이가 작가 자신이다. '절대 화가의 길을 포기하지 않겠다'는 굳은 결의가 표정으로 드러난다.

이 자화상은 빈센트 반 고흐(1853~1890)가 자살한 후 그려졌다. 1888년 고갱은 프랑스 남부 아를에서 화가 공동체를 꿈꾸던 고흐를 만나 9주간을 함께 지낸다. 밤마다 '전기 스파크가 튀는 것' 같았던 예술 논쟁에 두 화가는 지쳐갔다. 고흐는 자신을 떠나는 고갱에 분노한 나머지 자신의 귀를 잘라버린다. 이 일에 고갱은 진저리를 치며 영원히 그와 결별한다.

서양미술사에서 가장 파괴적인 우정으로 남은 고흐와 고갱. 고흐가 죽도록 싫다며 고갱은 브르타뉴 지역으로 갔다. 하지만 그들은 몰랐을 것이다. 훗날 영원한 짝으로 기억되리란 것을. 참으로 아이러니가 아닐 수 없다. 🐾

여자는 남자의 미래

Cinema
자전거 탄 소년

✕

Painting
사비니의 여인들

어찌할 수 없는 불안과 소외감. 절망적인 생계 문제로 고통받는 개인. 벨기에 출신 다르덴 형제 감독의 영화는 냉혹한 현실 속에서 버림받은 이들을 돌아보고 성찰하게 한다. 장 피에르 다르덴(1951~), 뤽 다르덴(1954~) 형제의 2011년 영화 '자전거 탄 소년'은 열한 살 소년 시릴이 보육원을 뛰쳐나와 자신을 버린 아빠와 자신의 보물 1호인 자전거를 찾으려 고군분투하는 이야기로 관객을 끌어들인다.

: 자전거 탄 소년 :

Le Gamin au vélo

2011년 발표된 다르덴 형제 감독의 《자전거 탄 소년》은
프랑스, 이탈리아, 벨기에 합작 영화다. 다르덴 감독은 '사만다'를 연기한 유명 배우
세실 드 프랑스를 비롯해 출연배우 전원에게 직접 분장하도록 요구했다.

시릴이 겪어야만 했던 상실감은 영화를 본 후에도 오래도록 생생했다. 긴장할 수밖에 없는 불안의 연속. 시릴의 고통에서 초등학교 과학 시간에 했던 살아 있는 개구리 해부의 비릿함이 느껴진다. 시릴은 자기 몰래 집과 자전거를 판 아빠를 직접 만나야만 한다. 자신의 눈으로 모든 것을 확인하기 위해서 시릴은 보육원 감독관의 눈을 피해 옛집을 찾아간다.

학교에서 도망친 아이를 찾아 보육원 원장과 담당 선생님이 이미 그곳에 와 있다. 시릴은 같은 건물에 있는 병원으로 숨지만 성인 남자 두 명의 힘을 이길 수는 없다. 마침 진료를 기다리던 생면부지의 여성인 사만다를 있는 힘껏 끌어안고 버텨본다.

간절함이 사만다에게 전해진 것일까? 그녀가 자전거를 되찾아 주면서 시릴과의 인연이 시작된다. 시릴은 궁여지책으로 그녀에게 자신의 주말 위탁모가 되어 주기를 바란다. 주말 동안 아버지를 찾기 위해서이다. 점점 폭력적으로 변하는 시릴. 소년이 저지른 잘못에도 불구하고 그녀는 용서하고 끝까지 보듬는다.

극이 전개될수록 사만다의 역할은 점점 더 중요해진다. 감당하기 어려운, 부모로부터 버림받았다는 사실을 시릴과 함께 겪는다. 나아가 그녀는 남자들이 보여 주는 폭력성, 기만, 위선, 이기심과는 다른 성숙한 모습을 보인다. 시릴은 사만다를 통해 점점 균형을 잡아간다.

다르덴 형제 감독은 영화 속 여주인공을 참되고 성숙한 인간으로 그린다. 그들이 보여준 여성상에서 로마 건국 신화 속 '사비니의 여인들'이 생각났다. 전설에 따르면 로마 건국 당시 여자가 부족하자 로마 건국의 아버지 로물루스는 이웃 부족인 사비니의 여인들을 강탈할 계획을 세운다. 사비니 부족을 바다의 신 넵투누스에게 바치는 축제에 초대한 것이다. 계획대로 로물루스는 비무장한 사비니의 남자들을 내쫓고 여인들을 납치한다.

3년 뒤 사비니의 남자들은 자신들의 딸과 누이를 되찾기 위해 로마로 쳐들어간다. 하지만 이미 로마인과 가정을 이룬 사비니의 여인들에게는 무엇보다 소중한 존재인 아이가 생겼다. 여인들은 아이들을 위해 살육뿐인 전쟁을 멈추자고 로마와 사비니

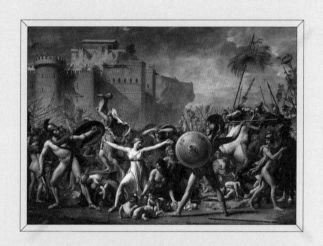

: 사비니의 여인들 :

The Sabine Women

자크 루이 다비드*Jacques-Louis David*는 신고전주의 양식에 속하는 프랑스 화가다.
프랑스 대혁명 이후, 혼란스러운 시대 상황에서 정치 세력을 얻고자 했던 그는
많은 인생의 풍파를 겪었다. 평화와 화합의 메시지를 담은 이 작품으로
잠시나마 부와 세력을 다시 회복할 수 있었다.

를 설득한다. 양측은 평화협정을 맺고 사비니족을 포함한 새로운 로마제국을 건설한다.

 이 이야기는 서양에서 시대와 화가에 따라 조금씩 다르게 그려졌다. 17세기 프랑스 고전주의 회화의 아버지 니콜라 푸생뿐만 아니라 페테르 폴 루벤스, 자크 루이 다비드, 피카소 등 거장들의 작품이 현전하고 있다. 이들 작품 속에서 기만과 폭력에 반하여 평화를 이끌어낸 여성의 지혜가 돋보인다. 언제나 그렇듯 남성적인 방법으로 갈등을 해결했을 때의 결과는 참혹하다. 다르덴 형제 감독은 최근 인터뷰에서 이렇게 말한다. "여자는 남자의 미래이다." 🐾

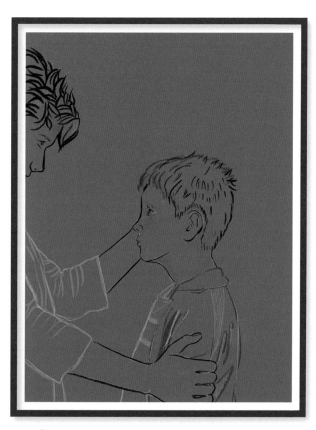

여자는 남자의 미래
©김현정 작, 2021, 디지털 페인팅

잊지 않으면, 봄은 옵니다

Cinema
눈길

×

Painting
책임자를 처벌하라

한동안 미투(MeToo) 캠페인이 이어졌다. 용기 있는 여성들이 성범죄 피해 사실을 밝힘으로써 세상에 심각성을 알려 경각심을 불러일으키고 있다. 그렇다면 세상이 나아지고 있는 걸까? 여전히 마음 한쪽이 무겁다. 일본군 성노예로 고통 받았던 우리 할머니들이 '나도 피해자'라고 밝혔으나, 아직까지 일본 정부의 공식적인 인정과 진심 어린 사과가 없다.

현재 위안부 피해자 생존자는 31명으로 줄었다. 유난히 추웠

던 겨울, 영화 '눈길'에서 어린 소녀가 일본군으로부터 도망쳐 고향으로 돌아오는 장면이 새로웠다. '눈길'은 2015년 광복 70주년 특집으로 방송되었던 동명의 드라마를 재편집한 영화다. 이나정 감독과 유보라 작가는 사명감을 가지고 용기 있게 일본군 위안부, 독립운동 유공자 후손, 소외되고 가난한 청소년의 현실을 생생하게 전달한다.

영화의 배경은 1944년이다. 부잣집 딸 영애와 허드렛일을 하는 집의 딸 종분은 동갑내기이다. 영애는 자신의 오빠를 좋아하는 종분이 못마땅하다. 어느 날, 창씨개명을 하지 않고 독립군을 후원한 사실이 발각된 영애의 집안은 일본군에 의해 하루아침에 몰락한다. 장래 희망이 학교 선생님인 영애는 돈도 벌고 공부도 할 수 있다는 꾐에 속아 근로정신대에 지원한다. 하지만 정신을 차려보니 종분을 비롯해 납치당한 여자아이들과 함께 일본이 아닌 만주가 종착지인 기차를 타고 있었다.

영애와 종분은 위안소에서 윤간과 폭행에 시달린다. 임신을 한 영애. 쓸모가 없어지면 죽을 수 있다는 생각에 낙태를 거부

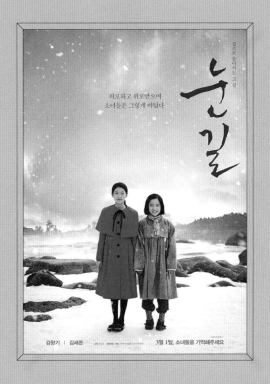

: 눈길 :

Snowy Road

《눈길》은 2015년 2월 28일부터 3월 1일까지 KBS-1TV가 방영한
광복 70주년 특집 2부작 드라마다. 이를 장편 영화로 재구성해 제16회 전주국제영화제에서
극장판으로 첫 상영되었고 CGV 아트하우스 배급으로 2017년 3월 1일 일반에 공개되었다.

: 책임자를 처벌하라 :

강덕경姜德景은 대한민국의 인권운동가이자 일본군 위안부 피해자다.
초등학교 1학년 때 일본 도야마의 한 군수공장에 근로정신대로 보내졌고,
중노동과 배고픔을 피해 도망치다 붙잡혀 위안소로 끌려갔다. 1992년 말 나눔의 집에 거주하며
미술 치료 프로그램에 참여한 것을 계기로 작품 활동을 시작했다.

하고 더 큰 고통을 당한다. 민들레처럼 아담하고 억센 종분은 삶을 포기한 영애를 끝까지 돌본다. 영화는 노파가 된 종분이 과거를 회상하는 방식으로 전개된다. 종분은 가난한 독거 노인 이지만 여전히 도움이 필요한 누군가를 돕고 있다.

우리 할머니들은 자신들이 일본군 위안부 피해자임을 밝힌 후, 경기도 광주시 '나눔의 집'에서 심리치료의 한 방법으로 미술치료를 받았다. 붓으로 그려진 할머니들의 성노예 이야기에서 어린 그녀들이 겪었던 공포와 두려움이 고스란히 전해진다.

우리에게 예술가 할머니로 기억되는 분이 있다. 바로 고(故) 강덕경 할머니(1922~1997)이다. 강 할머니는 일본군 위안부 경험, 고향에 대한 그리움은 물론 가해자 일본 정부에 대한 요구까지 그림으로 표현했다. 근로정신대 1기생으로 일본에 갔고 노동과 배고픔에 시달려 공장을 도망쳤다가 일본군 장교에게 붙잡혀 능욕을 당하고 위안소로 보내졌다. 열여섯 살이었다.

할머니와 마지막 순간을 함께했던 신부님에게서 들은 이야기

제국주의의 피

©김현정 작, 2021, 디지털 페인팅

다. 일본 정부는 우익 시민단체를 통해 폐암 투병을 하던 할머니를 회유했다고 한다. 할머니의 그림을 자신들에게 모두 팔고 일본의 최고 의료 기술로 병을 치유하라고. 누구보다 생에 대한 애착이 컸지만 할머니는 이를 거절했다. 지금 우리는 할머니의 유작을 보고 있다. 할머니의 그림은 여전히 강하다.

차가운 겨울눈이 하얗게 천지를 덮듯이, 지나간 세월이 일본군에 끌려간 무수히 많은 여자아이들의 고통을 덮어버린 줄 알았다. 자신들이 일본군 성노예 피해자임을 밝히고 차디찬 눈길 위에 홀로 발자국을 내며 견뎌온 시간에 고개가 숙여진다. 봄은 온다. 🐾

'온기'에 대한
해석

Story 13

검은 옷을 입은 천사

Cinema
아무르

✕

Painting
병든 아이

우리는 누구나 죽는다. 죽음 앞에서 누가 초연할 수 있을까. 다른 사람의 죽음, 가까운 가족의 죽음, 나의 죽음…. 어떤 죽음 이든지, 죽음은 버겁다. 2012년 겨울에 개봉한 영화 '아무르'는 80대 노부부의 일상을 통해 사랑하는 이의 죽음을 비쳐준다. 거장 미카일 하네케 감독의 카메라는 죽음 앞에 선 사람들의 숨소리와 눈빛마저 하나하나 모두 끄집어냈다.

과거 피아노 선생님이었던 여주인공 안느는 남편 조루즈와

100

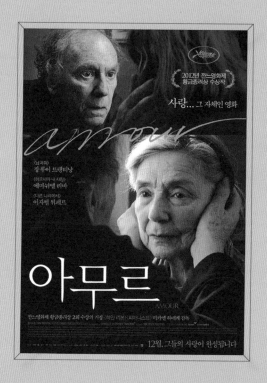

: 아무르 :

Amour

《아무르》는 2012년 발표한 프랑스어 드라마 영화다.
미하엘 하네케가 감독과 각본을 맡았으며 장 루이 트랭티냥과 에마뉘엘 리바,
이자벨 위페르가 출연했다. 프랑스어 'Amour'는 '사랑'이란 의미다.

함께 제자의 공연을 보고 집으로 돌아온다. 다음 날, 그녀는 갑자기 의식을 잃고 기억이 끊긴다. 행복한 노후를 보내고 있던 노부부는 이 또한 극복할 수 있는 작은 질병이라 생각한다. 하지만 수술 결과는 예상을 벗어났다. 안느의 몸 오른쪽에 마비가 온 것이다.

늘 그랬던 것처럼 노부부는 서로를 의지하며 눈앞에 닥친 질병을 해결하려고 한다. 장성한 자녀의 도움마저 거절한다. 평생을 누구보다 자신 있게 산 안느. 이제 남의 도움 없이는 한 발짝도 뗄 수가 없다. 제자가 스승을 찾아 온 날, 그 자리엔 치매에 갇혀 고통 받는 노파만이 있었다. 지난날의 화려한 기억마저 빛을 잃고 스러진다.

최선을 다해 그녀를 돌보던 조루즈마저도 어느 순간 힘겹다. 그 자신도 보살핌을 받아야 할 노인이다. 출장 간호사의 도움을 받아 안느를 돌보려고 했지만, 안느에 대한 간호사의 태도에 분노를 느낀다. 자식의 도움조차 거부한 노부부. 삶에 대한 의지를 잃은 안느를 지켜보면서 조루즈는 그녀를 죽이는 극단적인

선택을 한다.

영화의 배경은 대부분 노부부의 아파트이다. 서재를 꽉 채운 수많은 책들과 피아노, 침대 옆 탁자에 놓인 책, 단순하지만 잘 정리된 생활환경은 두 사람의 성격을 대변하는 장치다. 안느가 침대를 벗어나지 못하면서 그들의 시간은 피폐해져 간다. 병마가 갉아놓은 삶의 구멍을 병약한 노인의 손으로 막기에는 역부족이었다.

영화를 보는 내내 떠오른 사람은 노르웨이 국민 화가이자 판화가인 에드바르 뭉크(1863~1944)였다. 그는 상류층 의사 집안에서 태어났지만 어린 시절은 유난히도 어두웠다. 그의 초기 작품에 투영된 어둠은 가족의 죽음과 질병이었다. 어린 그가 그토록 버겁게 맞이한 것은 가족의 죽음이었다. 다섯 살 나던 해에 어머니가 폐결핵으로 그의 곁을 떠났고, 14세에는 엄마처럼 자신을 돌봐주던 누나마저 폐결핵으로 죽는다. 그 자신조차도 평생 병을 몸에 달고 살았다.

그의 작품 속 배경이 된 집은 병든 가족을 위해 조도를 낮춘

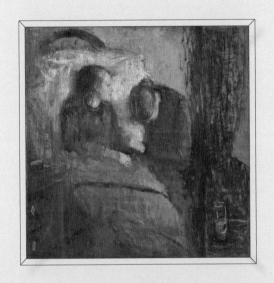

: 병든 아이 :

The Sick Child

〈병든 아이〉는 노르웨이 상징주의 예술가 에드바르 뭉크*Edvard Munch*가
1885년에서 1926년 사이 완성한 6점의 유화 작품이다.
누나의 죽음을 기리기 위해 석판화, 에칭 등으로 제작되었다.

조명과 절제된 슬픔으로 가득하다. 병마와 싸우는 어두운 병실에는 조금의 빛만이 허락됐다. 병든 가족의 고통을 바라보는 '병든 아이'인 어린 뭉크는 인간의 슬프고 어두운 면에 빠져들었다. 그는 "병약한 육체, 질병, 죽음은 자신을 찾아든 검은 옷을 입은 천사였다."라고 말한다. 그는 붉고 어두운 색채로 비통한 죽음을 그렸다. 뭉크는 인간 본성에 숨겨진 어두움을 예술로 승화시켰다는 미술사적 평가를 받는다.

미카일 하네케 감독 또한 가족의 죽음을 애틋하게 다뤘다. 그가 내걸었던 안느 역 캐스팅 조건 중 하나는 성형수술을 하지 않은 여배우라고 한다. 안느 역을 맡은 엠마뉴엘 리바(1927~2017)는 촬영 당시 이미 80세가 넘은 노인이었다. 그녀는 혼신의 힘을 다해 죽음을 연기했고, 영화 '아무르'로 최고령 아카데미 여우주연상 후보에 올랐다. 그녀의 용기가 진정 아름답다. 🐾

내 사랑

©김현정 작, 2021, 디지털 페인팅

허무해서, 너무나 허무해서

Cinema
사랑 후에 남겨진 것들

╳

Painting
벚꽃 사이로 보이는 후지산

서양인 친구들과 이야기를 나누다 보면 일본을 바라보는 시선이 우리와 많이 다르다는 점에 놀란다. 일본 문화에 빠진 서양인들은 자신들이 마치 동방에 대해 아는 것처럼 행동한다. 그들 가운데 일본 문화가 깊숙이 자리한 것이다. 동방 문화를 대표하는 단어 중 하나인 '선(禪)'은 영어로 '젠(Zen)'이다. 이는 중국어도 아니고 한국어도 아닌, 한자의 일본어 발음이다.

2009년에 개봉한 유럽 영화 '사랑 후에 남겨진 것들'의 첫 장

면은 후지산을 그린 일본의 다색 목판화 '우끼요에'이다. 일본에 가는 것이 평생의 꿈인 아내 트루디와 무뚝뚝하고 시계 바늘처럼 정확한 남편 루디. 모험을 사랑하는 아내는 안정이 최고인 남편에게 맞추느라 자신의 꿈을 포기한다. 아내는 남편이 시한부 선고를 받았다는 사실을 숨긴 채 베를린으로 자식들을 찾아간다.

자식들의 눈치에 불편한 노부부는 아내 트루디의 젊은 시절 꿈인 부토 댄스 공연 관람을 끝으로 발트해로 여행을 떠난다. 아내는 남편에게 정말 해보고 싶은 게 무엇이냐고 묻는다. 남편은 늘 그랬듯이 아침에 출근해서 저녁에 당신이 있는 집으로 돌아가는 게 가장 행복한 일이라고 대답한다. 여행 중 돌연 아내가 세상을 떠나자, 홀로 남겨진 남자는 부토 무용수가 꿈이었던 아내의 유품을 만지며 깊은 슬픔에 빠진다.

남자는 자신 때문에 아내의 후지산 방문이 이루어지지 않았다는 것을 알게 된다. 재산을 정리하고 막내아들이 있는 도쿄로 가지만 그의 갑작스러운 방문에 막내아들 또한 부담을 느낀

: 사랑 후에 남겨진 것들 :

Kirschblüten–Hanami

도리스 되리 감독의 2008년 영화 《사랑 후에 남겨진 것들》은 프랑스에서 제작되었다. '죽음의 춤'이라 알려진 일본의 전통 예술 '부토'를 통해 죽음의 존재를 직시하게 한다.

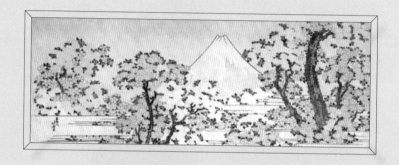

: 벚꽃 사이로 보이는 후지산 :

Mount Fuji seen throught cherry blossom

가츠시카 호쿠사이*Katsushika Hokusai*는 일본 에도 시대의 우키요에 화가다.
평생 3만 장 넘는 작품을 발표했는데, 판화 외에 직접 그린 그림도 걸출했다.
고흐 등 인상파에도 영향을 주었다.

다. 아들은 "어머니 생전에 왜 오지 않았냐?"라고 묻는다. 남자
가 대답한다. "시간이 많은 줄 알았지."

　외투 안에 아내의 옷을 껴입은 남자는 공원을 배회한다. 벚
꽃이 한창인 공원에서 죽은 엄마를 상징하는 분홍색 유선 전화
수화기를 들고 부토 춤을 추는 소녀 유를 만나 친해진다. 남자
는 유와 함께 도쿄에서 두 시간 거리인 후지산으로 여행을 떠
난다. 눈 덮인 후지산이 선명하게 얼굴을 내보이던 어느 날 아
침, 그는 아내가 평소 즐겨 입던 일본식 가운을 입고 죽음의 춤
을 춘다. 마치 자신의 내면에 자리한 아내의 혼을 불러내듯이.

　아내의 유품 중에 가츠시카 호쿠사이(1760~1849)의 '후지산 100
경'이 있다. 우끼요에의 대가인 호쿠사이는 자포니즘 붐을 일으
킨 주인공이다. 자포니즘은 유럽 예술 세계에 영향을 준 일본
풍 예술을 통칭한다. 빈센트 반 고흐, 에드가 드가, 클로드 마
네 등 인상파를 대표하는 화가들을 비롯해 음악가인 클로드 드
뷔시가 호쿠사이의 영향을 받았다. 특히 드뷔시는 가나가와 앞
바다의 파도 치는 모습을 그린 우끼요에로부터 영감을 받아 '바

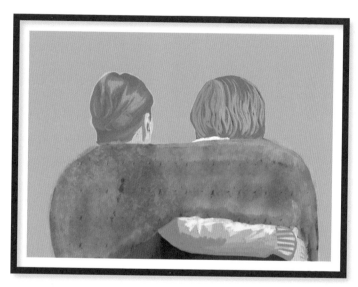

보내면서 알게 된 것들

©김현정 작, 2021, 디지털 페인팅

다'를 작곡했다고 한다. 프랑스 문학 비평가 에드몽 드 공쿠르도 1896년에 쓴 책 '호쿠사이'를 통해 일본 예술을 유럽에 알리는 데 힘썼다.

영화 속 부토 댄스 또한 무용계의 우끼요에라고 불릴 만큼 유럽 현대 무용에 큰 영향을 주었다. 부토는 2차 세계대전이 끝난 후 전통적인 춤사위로 표현할 수 없었던 극단의 허무와 죽음, 불안 등을 내면과 무의식의 흐름에 따라 표현한 춤이다. 80년대 유럽 무대에 선보인 이후 현대 무용을 이끄는 한 축이 되었다. 자포니즘이 다시 한 번 일어난 것이다.

영화는 유럽인 노부부의 내면의 변화를 좇는다. 그들의 삶과 죽음에 우끼요에가 있고 부토가 있다. 여전히 우리에게는 낯설지만 유럽은 열광했다. 🐾

상처도 꿰맬 수 있다면

Cinema
우리들

×

Painting
무용수의 휴식

얼마 전, 초등학교 1학년 조카의 첫 등교를 따라갔다. 초등학
교에 입학하는 여린 아이들의 표정에는 긴장과 설렘이 가득했
다. 교실을 향해 발걸음을 옮기는 모습이 대견하다. 하지만 작
은 어깨 위에 걸친 큰 가방을 보니 안쓰러운 마음에 가슴이 찡
하다. 친구들과 사이 좋게 지내고, 세상이라는 무대에서 상처
받지 않기를…. 어느 날에는 무대 뒤에서 자신을 돌보는 법도
배울 수 있기를 기도한다.

ː 우리들 ː

The World of Us

《우리들》은 2016년 발표한 대한민국 영화다. 감독과 각본을 맡은
윤가은의 장편 영화 데뷔작이기도 하다. 2016년 2월, 제66회 베를린 국제영화제에서
처음 공개되었다. 윤가은 감독의 섬세한 연출은 2019년 개봉한 《우리집》으로 이어진다.

윤가은 감독의 영화 '우리들'은 초등학교 4학년 선이와 지아를 중심으로 학급 안에서 벌어지는 '왕따' 문제를 조명했다. 어느 여름, 방학식에서 선이는 전학 온 지아를 처음 만난다. 선이는 지아에게 학교를 안내해준다. 지아는 이 학교에서 제일 먼저 알게 된 친구 선이가 고맙다. 할머니 집으로 이사 온 부유한 집 딸인 지아는 왕따인 선이와 우정을 쌓는다. 사실 지아 역시 예전 학교에서 왕따였다.

2학기 개학 날, 지아는 반 친구들에게 엄마가 영국에 있고 자신도 영국에서 살다 왔다고 자기 소개를 한다. 공부도 잘하고 자기 패거리를 거느린 보라는 지아가 촌뜨기 선이와 친하게 지내는 것이 싫었다. 지아도 학급 분위기를 알고 선이를 멀리한다. 영화에서 아이들 간의 관계를 보여 주는 중요한 장치로 나오는 것이 피구다. 직사각형을 반으로 나눠 마주 보이는 상대편을 공으로 맞추는 피구. 왕따는 피구 게임에서도 아이들의 표적이 되었다.

여름 방학 동안 서로의 비밀을 공유했던 선이와 지아. 둘 사

이가 틀어지면 누구보다 서로의 약점을 잘 아는 적이 된다. 지아는 보라 패거리와 함께 선이의 아버지가 술주정뱅이라고 비웃고, 선이는 지아가 영국에 한 번도 다녀온 적이 없는 거짓말쟁이라고 폭로한다. 비단결처럼 여린 아이들의 마음에 서로 생채기를 내는 과정이 안타까웠다. 감독은 영화를 촬영하는 3개월 내내 아역 배우들을 함께 지내도록 했고, 새로운 극중 상황마다 '너라면 어땠을까?'를 물어보며 촬영을 진행했다.

치밀한 짜임새와 아역 배우들의 투명하고 담백한 연기를 통해 감독의 노력은 영화에 고스란히 곱게 물들었다. 이는 중국 현대 공필화의 대가 허자잉의 작품과 무척이나 닮았다. 공필화는 전통 회화 재료를 이용하여 비단이나 한지 위에 세밀하고 정교하게 아주 천천히 공을 들여 그린다. 그의 그림은 서정적인 주제를 투명하게 드러낸다. 눈으로 확인할 수 있는 공필화의 정교한 붓질에는 비현실적인 아름다움이 녹아 있다.

허자잉은 '무용수의 휴식'이란 그림에서 무용수의 실제 삶은 무대 뒤에 있다고 말한다. 그림의 구상을 위해 무용 연습실을

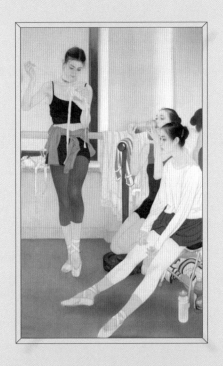

: 무용수의 휴식 :

섬세하게 인물을 표현하는 전통화의 방식을 공필화工笔画라고 한다.
현대 공필화의 대가인 허자잉何家英의 대표작 중 하나다.

찾은 그는 모든 무용수가 자신의 휴대용 바느질함을 가지고 다니는 데 주목했다. 그래서 가장 중요한 위치에 찢어진 토슈즈를 꿰매는 모습을 넣었다. 오른편 무용수의 얼굴에는 기진맥진한 표정이 역력하지만 발은 여전히 동작을 연습하고 있다. 휴식 시간마저도 무의식적으로 연습하는 무용수를 통해 그들의 진면목을 보여주고자 했다.

무대에 올라 수많은 시선 앞에서 무언가를 한다는 것은 누구에게나 힘든 일이다. 무대를 준비하다 보면 토슈즈가 터지고 몸은 크고 작은 부상에 시달린다. 나는 희망한다. 학교가 우리의 터진 곳을 꿰매고 돌보는 법을 배우는 공간이 되기를. 속을 들여다보면 누구에게나 상처 하나쯤은 있으니까. 🩰

우리 친구지?

©김현정 작, 2021, 디지털 페인팅

나 때문에 울지 말기를

Cinema
목숨

✕

Painting
제8처 예루살렘 부인들을 위로하심

2014년 개봉한 이창재 감독의 영화 '목숨'은 호스피스 병동 이야기다. 감독은 2008년 산티아고 순례길을 다녀온 후 영화의 영감을 얻었다고 한다. 순례길에 필요하다고 생각해 챙긴 물건들이 길 위에서 그에게 고통을 주었다. 목적지에 도착해서야 준비한 짐이 중요하지 않다는 것을 깨달았다. 삶에서 진정 중요한 가치는 무엇일까?

인생이라는 순례길의 종착지 호스피스 병동. 삶에 대한 답을

121

찾아 나선 감독은 병동의 일상을 1년 동안 촬영한다. 사연은 다르지만, 모두가 자신 앞에 닥친 죽음을 맞이하러 왔다. 호스피스 병동에 머무는 시간은 평균 21일. 생에 대한 욕구와 희망을 버려야 하는 곳이지만, 모든 게 버겁다.

영화가 끝나 갈 즈음에 4명의 주요 인물 중 한 명 빼고 모두 세상을 떠났다. 감독은 숨을 거두는 순간을 그대로 화면에 담아낸다. 깡마르고 까맣게 타버린 피부, 고통으로 멍든 눈빛은 돌아가신 할아버지, 할머니와 닮았다. 담담하고 따뜻한 시선으로 그들을 돌보는 가족도 카메라에 담았다. 그들 역시 남겨진 자로서의 준비가 벅차 보인다.

영화는 무겁거나 침울하지 않다. 사제 성소에 회의를 느끼고 신학교 대신 호스피스 병동에서 봉사활동을 하는 신학생이 병원 복도에서 부르는 트로트 가요, 세상을 떠나는 마음가짐에 관해 이야기해 주는 수녀님의 차분하고 따뜻한 목소리, 그리고 남은 시간을 정확하게 알려주는 호스피스 센터장의 가르침. 하지만 매 순간 환우에게 주어진 선택의 무게는 에누리 없이 절박했다.

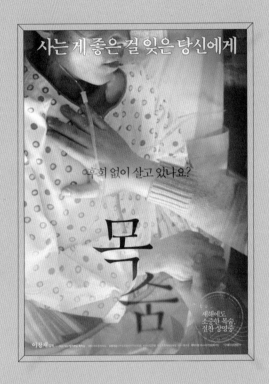

: 목숨 :

The Hospice

호스피스 병동에서 머무는 기간, 평균 21일. '죽음'은 나와 먼 이야기인 줄 알았던 네 명의 주인공들. 영화는 그들의 마지막 순간을 보여준다. 이창재 감독의 다큐멘터리 영화 《목숨》은 주인공들의 삶과 죽음을 통해 관객들에게 질문한다. "지금 후회 없이 살고 있나요?"

: 제8처 예루살렘 부인들을 위로하심 :

The Eight Station: Jesus Speaks to the Women of Jerusalem

기도 '십자가의 길' 중 예루살렘 부인들의 통곡을 들으시고
오히려 예수님이 그들을 위로하는 내용을 그린 이콘이다. 이콘*icon*은 그리스도교에서
예수와 12명의 사도, 성모 마리아, 성인들을 그린 그림을 말한다.

췌장암을 앓던 전직 수학 선생님은 내게 큰 인상을 남겼다. 화면 속 묵주가 스쳐 지나갔다. 병실을 지켜온 그의 부인이 바쳤던 기도가 상상이 된다. 얼마 후, 그는 병동 사람들과 가족 옆에서 숨을 거둔다. 그의 부인은 대신할 수 없었던 남편의 고통과 그에 대한 그리움으로 슬피 울었다.

문득 십자가의 길, 제8처 '예수님이 예루살렘 부인들을 위로하심'의 장면이 생각났다. 십자가의 길은 14세기에 예루살렘 순례자들의 묵상을 돕기 위해 프란치스코 수도회에서 마련한 기도다. 그 내용은 예수님이 사형선고를 받고 난 다음부터 장례를 치르기까지의 과정이다. 18세기에는 복음과 전승에 기초하여 이를 14처로 나눴다.

제8처에서 예수님이 십자가를 지고 가는 모습을 본 예루살렘 여자들은 가슴을 치며 통곡한다. 예수님은 돌아서서 그녀들에게 "예루살렘의 딸들아, 나 때문에 울지 말고 너희와 너희 자녀들 때문에 울어라."(루카 23, 27-28) 하시며 여인들을 위로하신다. 만신창이가 된 예수님은 다시 한 번 인간성을 초월한 측은지심

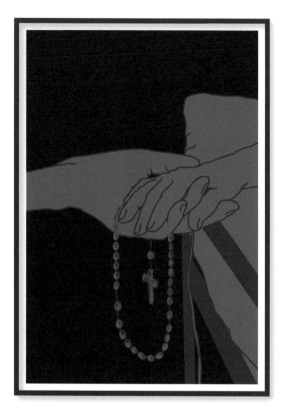

떠나고 남겨지고

ⓒ김현정 작, 2021, 디지털 페인팅

을 드러낸다.

　호스피스 병동행이 결정된 순간부터 십자가의 수난이 본격적
으로 시작된다. 질병을 이기지 못한 육체, 마음 안에서 정화되
지 않은 미움, 사랑하는 가족을 두고 가는 안타까움, 진통제로
도 사라지지 않는 고통, 그리고 생에 대한 동물적인 본능. 이 모
든 게 고난의 십자가였다. 영화는 우리에게 전해준다. 진실한
위로만이 마지막 순간에 어울리는 사랑이라고. 🦋

별을 그리다,
별이 되다

Cinema
러빙 빈센트

✕

Painting
나자로의 부활

주님 부활 제1주일을 맞아, 우리도 두려움 없이 부활을 꿈꿀 수 있을까 생각했다. 부활은 죽음을 전제한 것이 아니던가. 화가 빈센트 반 고흐(1853~1890)는 살아서는 예술가란 십자가를 천형처럼 짊어지고 살았지만, 죽어서는 별이 되었다. 영화 '러빙 빈센트'는 우리가 아는, 바로 그 가난하고 고독하게 살았던 빈센트 반 고흐의 부활을 보여준다.

이 영화는 최초의 유화 애니메이션 작품이다. 감독은 빈센트

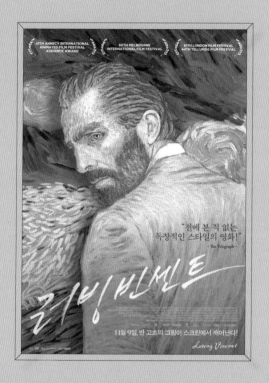

: 러빙 빈센트 :

Loving Vincent

《러빙 빈센트》는 2017년 발표한 폴란드–영국 합작의 실험 애니메이션 영화다. 화가 빈센트 반 고흐의 삶을 다루고 있다. 특히 주변 인물들을 추적해 그가 사망할 당시의 상황을 재구성하는 데 초점을 맞추었다. 세계 최초로 유화로만 제작된 영화다.

가 그린 인물 초상화를 바탕으로 배우를 캐스팅하였다. 마치 그의 작품이 살아 움직이는 듯한 착각이 드는 장면들은 로토스코프 기법을 활용했기 때문이다. 초록색 배경 위에서 배우들이 연기를 하면, 이를 빈센트의 화법으로 100명이 넘는 화가들이 65,000장이 넘는 유화 작품을 그려서 활동사진처럼 변환시킨 것이다.

영화는 빈센트 반 고흐가 죽은 지 1년 후, 그가 사랑한 남프랑스 아를을 그린 작품 '별이 빛나는 밤'을 첫 장면으로 시작한다. 우체부 룰랭의 아들 아르망은 아버지의 부탁으로 빈센트의 편지를 가족에게 전달하려고 한다. 하지만 빈센트의 단골 화방 주인 탕기 영감으로부터 빈센트의 유일한 후원자이자 친동생인 테오마저도 형이 죽은 지 6개월 만에 지병이 악화되어 세상을 떠났다는 사실을 전해 듣는다. 영화는 빈센트 생전의 흔적을 찾을수록 그의 죽음이 타살일 수도 있다는 복선을 깐다. 스토리의 설정은 사실에 근거한 허구이다.

우리가 알고 있는 빈센트 반 고흐의 이야기는 그가 동생 테오

와 나눈 편지를 통해서 알려진 것이다. 빈센트는 목회자의 길을 접고 숙부의 화방에서 일하다 화가의 길로 들어선다. 이런 형의 꿈을 지지했던 유일한 사람이 동생 테오였다. 8년이라는 시간 동안 그는 화가로서 우리에게 많은 작품을 남겼다. 하지만 그 자신은 밑바닥보다 낮은 예술가였다. 형제가 나눈 편지는 거의 모두 돈 이야기에서 시작해 돈 이야기로 끝난다. 영화 제목 '러빙 빈센트'는 빈센트가 테오에게 보낸 편지에 쓴 서명이다.

영화가 개봉된 후, 그에 대한 특별 회고전이 열렸고 유명 현대 작가들은 그를 오마주하는 작품들을 제작 전시하였다. 영화 제작에 참여한 화가들과 그의 작품 세계를 재조명한 화가들은 가슴으로 그를 만났고 그가 왜 전설이 되었는지를 이해하게 되었다고 한다. 그는 여전히 우리에게 큰 영감을 주고 있다. 그가 진정 부활한 것이다.

빈센트는 그림을 통해 사람들이 자신을 마음이 깊고 따뜻한 사람이라고 느끼길 바랐다. 그가 죽기 1년 전에 그린 '나자로의 부활'은 예수님께서 죽은 지 나흘이 된 나자로를 살리신 이야기

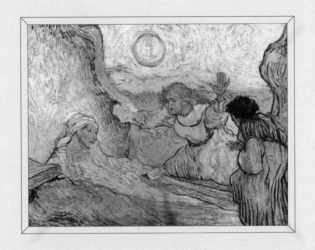

: 나자로의 부활 :

the raising of lazarus

고흐가 그린 몇 점 안 되는 종교화 중 하나인 〈나자로의 부활〉은
바로크 시대의 네델란드 화가 렘브란트가 그린 〈나자로의 부활〉에 대한 오마주다.
그런데 놀랍게도 고흐는 렘브란트 그림에서 예수 그리스도가 있던 자리에
예수 대신 강렬한 노란색 태양을 배치했다.

를 모티브로 했다. 정작 그림 속에서 예수님은 보이지 않지만 나자로의 누이들은 살아난 오빠의 모습에 무척이나 놀란다. 노란색을 많이 쓴 이 작품에서 예수님의 승리를 기뻐하는 그의 마음이 전해진다.

평소 나자로뿐만 아니라 그의 가족과도 가까이 지냈던 예수님은 그가 병으로 죽었다는 소식을 듣고 눈물을 흘리셨다. 당신 뜻이 아닌 하느님의 뜻을 이루기 위해 잠든 나자로를 깨우자고 말씀하신다. 예수님 당신 부활의 예고편으로 알려진 나자로의 부활은 화가로서 영원히 자신의 작품 속에서 부활하기를 바라는 빈센트 반 고흐의 기도가 아닐까. 🐾

슈퍼스타

©김현정 작, 2021, 디지털 페인팅

마지막 설렘은 언제였나요?

Cinema
4월 이야기

╳

Painting
밤을 지새우는 사람들

첫사랑이란 단어는 언제 들어도 가슴이 아련하다. 누구에게
나 자기만의 첫사랑이 있다. 설렘, 서툼, 순수, 수줍음을 간직한
첫 기억을 말하는 동안 우리들의 입가에서는 미소가 떠나지를
않는다. 아쉬움을 살짝 가리는 웃음인지, 그리운 기억에 행복한
웃음인지 정확히 알긴 어렵다.

일본 영화 '4월 이야기'는 첫사랑 이야기이다. 영화는 우즈키
가 대학 입학을 위해 도쿄로 출발하는 장면에서 시작한다. 온통

대지를 덮을 듯 휘날리는 벚꽃은 그녀의 새로운 시작을 축하하
듯 관객의 마음마저 설레게 한다. 영화 속 배경인 도쿄 도심의
중심부에 위치한 무사시노시는 벚꽃이 아름다운 우에노 공원을
비롯하여 상점가와 주택가가 공존하는 곳이다.

선배 야마자키를 짝사랑한 우즈키는 학교 성적이 별로였지
만, 어쩐 일인지 야마자키가 진학한 무사시노대학에 합격한다.
선생님은 기적이라고 말하지만, 그녀는 마음속으로 '사랑의 기
적'이라고 부르고 싶다고 되뇐다. 겨울이 긴 홋카이도에서 사랑
의 힘으로 홀로 대도시 도쿄에 온 그녀는 사막의 오아시스와 같
은 존재였다.

영화를 찍을 무렵, 배우 마츠 다카코는 자신이 연기한 열아홉
살 우즈키와 같은 나이였다. 대도시에서 살아가는 사람들의 판
에 박힌 고독은 오히려 첫사랑에 빠진 우즈키를 돋보이게 한다.
풋풋한 그녀의 시선으로 바라본 도쿄는 설렘 그 자체였다. 그녀
는 자신을 둘러싼 모든 것에 생명을 불어넣었다.

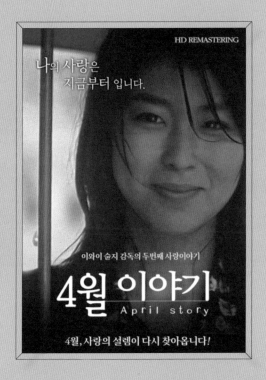

: 4월 이야기 :

April Story

《4월 이야기》는 1998년 발표한 일본 영화다. 이와이 슈운지 감독의 작품으로
배우 마츠 다카코의 첫 주연 영화이기도 하다. 주인공 '우즈키'가 도쿄의 대학에 입학하면서
시작되는 좌충우돌 적응기를 그린 한 시간 분량의 작품이다.

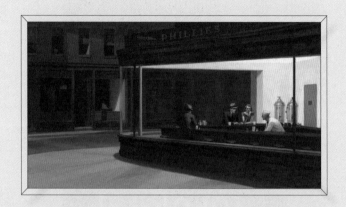

ː밤을 지새우는 사람들ː

Nighthawks

〈밤을 지새우는 사람들〉은 에드워드 호퍼가 1942년 제작한 유화로,
늦은 시각 시내의 한 식당에 있는 사람들의 모습을 그렸다. 작품을 완성하고 몇 달 지나지 않아
호퍼는 3,000달러에 이 그림을 시카고 미술관에 팔았다고 한다.

내가 경험한 도쿄는 1인용 식탁으로 꾸며진 식당이 즐비하고, 번듯하게 옷을 차려입은 사람들이 무표정하게 어딘가를 바삐 가는 그런 곳이었다. 감독은 대도시의 고독에 우즈키식의 막무가내 첫사랑을 대비시켰다. 작은 촛불처럼 따스한 그녀가 첫사랑을 찾아 헤매며 보여 준 도쿄는 미국 화가 에드워드 호퍼(1882~1967)의 도시 그림을 연상시킨다.

뉴욕에서 태어난 호퍼는 극장, 주유소, 모텔, 야간 식당 등 미국적인 도시 풍경을 유화와 수채화로 그렸다. 당시 경제 대공황을 겪은 미국의 대도시들은 그 어디보다 공허했다. 호퍼는 사람들의 몸짓과 표정을 통해 고독을 사실적으로 묘사했다.

호퍼의 대표작 중 하나인 '밤을 지새우는 사람들' 역시 도시의 밤 풍경을 그렸다. 야간에 문을 연 식당은 쇼윈도를 통해 그 안을 비춘다. 그림 속 인물들은 어딘지 모르게 서로의 관계가 모호하다. 가깝게 앉은 잘 차려입은 신사, 숙녀의 손은 닿을 듯 말 듯하지만 각자 다른 생각에 사로잡힌 듯하다. 둘 사이는 가깝지만 혼자만의 고독에 둘러싸여 있다. 현대의 극사실주의 그림과

어쩌면…

©김현정 작, 2021, 디지털 페인팅

팝아트에 영향을 준 호퍼의 작품은 그때나 지금이나 여전히 실존하는 도시인의 감성을 드러낸다.

우즈키가 만나는 영화 속 인물과 호퍼가 그려낸 도시인의 표정이 시공을 초월하여 무척이나 닮았다. 무표정한 가면 속에 겹겹으로 감춰진 외로움은 첫사랑의 기억을 잊은 채 오랫동안 차가운 도시에서 산 우리들의 여린 속살이다. 우즈키가 미소를 잃지 않은 이유에 공감한다면 당신의 입가에도 미소가 피어나리라. 🐙

슬픔을 안아 주는 방법

Cinema
바닷마을 다이어리

╳

Painting
춤II

아파트 후문에 나이 든 살구나무 한 그루가 있다. 무심코 지나쳤는데, 어느 날 꽃봉오리가 맺히더니 하루 사이 꽃이 활짝 피었다. 뿌연 도시의 일상 속에서 생명은 성실하게 꽃을 피우고 조용히 한 해의 열매를 맺을 것이다. 잠깐 걸음을 멈추고 바라보기만 해도 자연의 고요한 분주함이 이토록 감동이다.

고레에다 히로카즈(是枝裕和, 1962~) 감독은 2015년 개봉된 영화 '바닷마을 다이어리'에서 평범한 일상생활을 통해 가족의 아

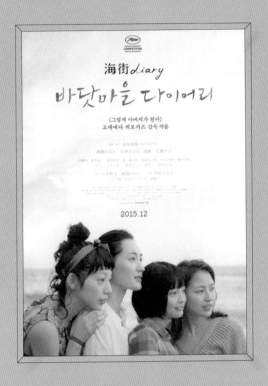

: 바닷마을 다이어리 :

Our Little Sister

고레에다 히로카즈 감독의 《바닷마을 다이어리》는 네 자매의 사소한 일상을 통해
가슴 따뜻한 울림을 전하는 작품이다. 2015년 63회 산세바스티안 국제영화제 관객상,
2016년 39회 일본 아카데미상 4관왕을 차지하며 큰 인기를 모았다.

품을 담담하게 풀어냈다. 세 자매는 아빠와 엄마의 연이은 가출로 외할머니를 따라 바닷가 마을에서 자란다. 아빠의 부고를 받고 찾아간 장례식장에서 자매는 처음으로 이복동생 스즈를 만난다. 자매 중 첫째 언니는 고운 심성의 스즈가 마음에 들어 함께 살자고 제안한다.

친 엄마가 이미 세상을 떠난 스즈는 이제 아빠마저 저세상으로 갔기에 더 이상의 미련은 없었다. 짐을 싸서 세 자매 집으로 온 스즈. 하지만 자신의 엄마 때문에 이복 언니들이 아빠 없이 자라야 했던 것을 알기에 그녀는 죄책감에 시달린다. 아빠, 엄마 없이 일찍 철이 든 첫째 언니 사치는 이러한 스즈의 마음을 누구보다 잘 이해했다. 그렇게 그들은 네 자매가 되었다.

영화는 한 가정의 해체로부터 비롯되었지만 격렬한 감정을 요구하는 장면은 없었다. 그녀들의 일상은 살아내야 하는 현실로 그려진다. 바다와 어린 시절부터 살았던 마당 있는 낡은 집은 그녀들을 포근하게 감싸준다. 편안한 영상미와 더불어 서로를 받아들이기 위해 조금씩 마음을 여는 과정은 관객들에게도

위로가 되었다.

네 자매는 영화 속 지역 특산품이나 계절을 상징하는 장치들로 가까워진다. 잔멸치 덮밥, 전갱이 튀김, 불꽃 축제, 벚꽃 길, 매실주 만들기 등 주변의 소소한 일들이 자매의 상처를 어루만진다. 일본의 전통 정형시 '하이쿠(俳句)'의 계절어(季語)가 영화 속에서 비슷한 역할을 한 것이다. 감독의 의도는 한결 승화된 시적인 영상미에 있었다. "나는 '바닷마을 다이어리'에서 슬픔이나 외로움을 직접적으로 표현하지 않았습니다. 그보다는 여백을 통해 관객들이 주인공들의 아픔을 상상력으로 메워 주기를 바랐습니다."

영화가 끝날 때쯤 자매는 진짜 가족이 된다. 그녀들의 포용과 공감은 우리 모두에게 삶의 여유와 용서의 마음을 갖게 한다. 자매는 프랑스 화가 앙리 마티스(1898~1939)의 그림 '춤' 속의 여인들처럼 생명의 기쁨을 함께 나눈다. 빠른 속도로 격렬하게 원을 그리며 춤을 추는 여인들은 서로의 손을 놓치지 않으려고 애쓴다. 서로를 가족으로 받아들이려는 네 자매의 마음 또한 이와 다를 게 없다.

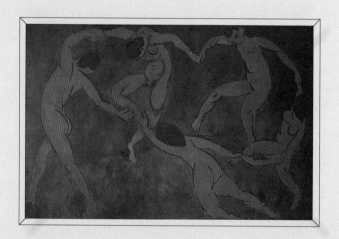

ː 춤II ː

The Dance II

〈춤II〉는 1910년 앙리 마티스*Henri Matisse*가 러시아 사업가이자 미술 수집가인
세르게이 슈킨*Sergei Shchukin*의 주문에 따라 제작한 대형 작품이다.

앙리 마티스는 이슬람 도자기의 문양에서 영감을 받아 평면적이며 장식적인 요소를 중시했다. 그는 소파에 기대어 편안히 즐길 수 있는 그림을 원했다. 작품의 의도는 편안함이었다. 영화 '바닷마을 다이어리'가 보여 준 삶 또한 그렇다. 설령 어떤 일을 겪더라도 아름다운 것들이 아름답게 보이면 잘 살고 있는 거라고. ❀

행복하기

©김현정 작, 2021, 디지털 페인팅

위로의 발견

Cinema
휴먼

✕

Painting
페니

언제부터인가 아침 뉴스를 보며 혼자 한숨을 쉬거나 씩씩거리는 나를 발견한다. 규칙적인 일상과 균형 감각이 방금 읽은 기사 한 줄에 무너져 내린다. 이미 방향을 놓친 마음은 럭비공처럼 여기저기로 튀어 다닌다.

이럴 때면 여행 가방을 꾸려 길에서 바람처럼 스쳐 지나가는 사람들을 통해 자신을 바라본다. 얀 아르튀스 베르트랑 감독은 2015년에 개봉한 다큐멘터리 영화 '휴먼'에서 여행에서 얻을 수

있는 깊은 통찰을 선물한다. 그는 무엇이 사람을 사람답게 만드는지, 왜 사람들은 같은 실수를 다음 세대에게 물려주는지를 화두로 삼았다.

영화 '휴먼'은 사형선고를 기다리는 미국인 죄수의 이야기이다. 그는 어린 시절 새아빠의 학대가 사랑이라 믿었다. 비록 늦었지만, 그는 감옥에서 학대가 사랑이 아님을 알게 되고, 어느 피해자 모녀의 어머니이자 할머니인 한 여인으로부터 용서를 받으며 사랑의 진정한 의미를 깨닫는다. 죽음 앞에 선 그가 담담히 자신이 체험한 사랑을 이야기하며 눈물로 참회한다.

감독은 연이어 히로시마 원폭 피해 생존자, 일부다처제 사회의 여인 등 다양한 인종과 언어, 문화, 연령의 사람들이 들려주는 이야기를 마치 증명사진처럼 카메라 앵글에 담아낸다. 이는 얀 아르튀스 베르트랑 감독의 특기 중의 하나인 항공 샷과 교차 편집되어 관객들로 하여금 자신을 뒤돌아보게 한다.

영화는 3년간 60개국 2000명이 넘는 사람들을 인터뷰한 기록

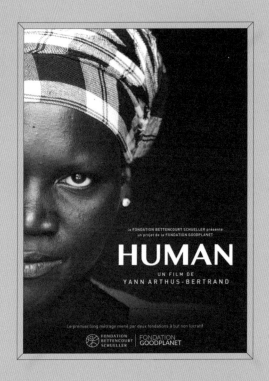

: 휴먼 :

Human

《휴먼》은 얀 아르튀스 베르트랑 감독이 60개국 2천 명 이상의
인터뷰 대상자들에게 마흔 개의 질문을 던지고, 그에 대한 답을 모아 만든 세 시간 분량의
다큐멘터리 영화다. 사랑과 행복, 증오와 폭력으로 가득한 이야기들을 통해,
타인을 마주하고 자신의 삶을 돌아보게 한다.

: 페니 :

Fanny

화가 척 클로스*Chuck Close*는 1940년 워싱턴에서 태어났다.
〈페니〉는 홀로코스트의 생존자인 자신의 할머니를 손가락 지문을 이용해 그린 작품이다.

152

이다. 어느 날 헬리콥터 고장으로 불시착한 감독은 그곳 시골 농부와 나눈 이야기에서 영감을 얻었다고 한다. 수없이 많은 사람들이 내밀한 사연을 자신들의 언어로 이야기한다. 그들이 느끼고 생각하는 것은 모두 비슷했다. 단지 문화적 차이가 있을 뿐이다. 사람들은 살아남기 위해 자신이 속한 문화에 순응했던 것이다.

검은 바탕의 화면은 얼굴과 머리 모양만 보여준다. 여기서는 인종과 성별, 언어만 겨우 알 수 있다. 하지만 화면은 우리에게 극사실주의 초상화를 보는 듯한 착각에 빠지게 한다. 포토 리얼리스트의 선구자로 알려진 척 클로스(1940~)의 그림이 연상된다.

척 클로스는 친구들의 얼굴을 사진으로 찍어 이를 초대형 캔버스에 극사실적으로 옮겨낸다. 아름답게 그리기보다는 있는 그대로의 모습을 표현하고자 했다. 특별히 무언가를 보여주지 않아도 사람의 얼굴에 많은 정보가 있다는 것이다. 배경 오브제나 입은 옷으로 인물에 대한 편견을 가지는 것보다, 얼굴에 있는 주름이나 살아오면서 굳어진 얼굴 근육이 더 중요한 정보라

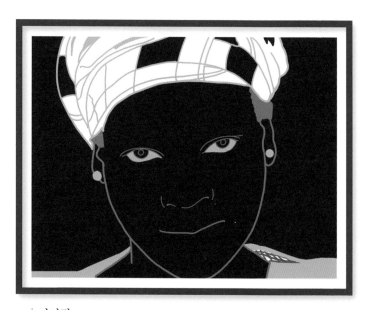

이어짐

©김현정 작, 2021, 디지털 페인팅

고 말한다.

1998년 뉴욕에서 열린 회고전에서 그는 자신의 손가락 지문으로 아내의 할머니를 그린 작품을 선보였다. 할머니는 제2차 세계대전 중 나치가 자행한 유대인 대학살 홀로코스트의 생존자로 그녀의 삶은 힘겨웠지만 누구보다도 낙천적이었다. 전시의 기획자는 이 작품을 가리켜 "살로 살을 그렸네!"라고 말했다. 척은 할머니의 고단했던 삶을 자신의 손으로 쓰다듬고 위로하고 싶었던 것이다.

'휴먼'의 감독은 높이 올라가 항공 샷으로 사람을 점처럼 작게 그려내며 사람들의 사연을 세밀하게 이끌어냈다. 어딘지 화가가 자신의 작은 지문만으로 대형 초상화를 그려낸 것과 많이 닮았다. 가까이서 보면 지문이지만 멀리서 보면 한 인간의 일생이다. 영화 속 인간은 점처럼 작지만 화면이 존재하는 이유이다. 거장들의 영화와 그림에서 인간에 대한 깊은 이해와 사랑을 다시 한 번 느껴본다. 🐾

당신 안의 만복이를 응원합니다

Cinema
걷기왕

×

Painting
날 바보로 보지 마

짓궂지만 밉지 않다. 어린이에서 청년으로 성장하는 청소년의 순수함이 그렇다. 며칠 전 나는 고등학생 래퍼들이 쏟아내는 지독히 솔직한 가사에 마음이 흔들렸다. 혼자서나 보는 일기장에 쓸 속마음을 과격한 비트와 함께 랩으로 풀어낸다. 그것도 고등학생들끼리 경쟁하는 텔레비전 오디션 프로그램에서 말이다.

상큼한 악동들의 아름다운 도전에 나는 영화 '걷기왕'이 생각났다. 영화 감독의 메시지는 인디 밴드의 노래 가사만큼이나 직

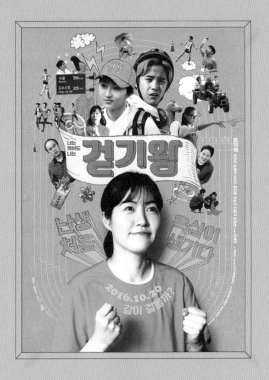

: 걷기왕 :

Queen of Walking

선천적 멀미증후군으로 왕복 4시간을 걸어서 통학하다 우연한 기회에 경보를 시작한
여고생 만복(심은경 분). 어디나 걸어 다녀야 해서 항상 피곤했던 만복은 경보를 통해
'멀미도 극복하고 도전할 것이 생겼다'라는 기쁨에 뒤늦게 의지를 불태운다.

설적이고 반항적이지만 화면 속 캐릭터들은 한결같이 귀엽다. 한마디로 위트가 넘치는 한 편의 만화이다. 그래서일까 만화가 이자 인디밴드 드러머였던 감독의 이력에 눈길이 간다.

주인공 만복이는 어떤 운송 수단이든 타기만 하면 멀미를 하는 여고생이다. 걷는 것 말고는 달리 방법이 없다. 따라서 왕복 4시간을 걸어 등하교를 한다. 어느 날 담임 선생님이 만복이와 함께 가정 방문을 하게 되었다. 선생님은 만복이가 걷는 것 하나는 잘하는 아이라는 것을 발견하고 학교 육상부 경보팀에 그녀를 추천한다.

이제껏 내세울 거 하나 없었던 그녀에게 자기소개서의 장래 희망 칸을 채울 단어 하나가 생겼다. 희망에 찬 그녀는 육상부에서 열심히 꿈을 키운다. 육상부에는 타고난 길치로 마라톤을 중도에 포기해야 했던 선배 수지가 있었다. 수지는 만복이가 마음에 안 들었다. 짝꿍 지현이도 들뜬 만복이에게 바람 빠지는 소리만 해댔다.

언제나 그랬듯이 십대 청소년들은 기성세대에게 배우지도, 인정받지도 못한다. 멀미하는 만복이에게 아빠는 정신력이 문제라고 구박하고, 장래희망이 공무원인 지현에게 담임 선생님은 공무원이 되는 것은 꿈이 아니라고 핀잔을 준다. 경보에 목숨을 건 선배 수지는 자존감을 잃어버려 이제는 자기 자신마저도 돌볼 능력이 없다. 극중에서 그나마 행복한 아이는 래퍼 지망생 효길이다. 스물일곱 살 젊은 나이에 요절하는 게 꿈인 그는 만복이가 좋아하는 중국집 배달부로 허세가 가득하다.

영화 '걷기왕'에 등장하는 인물들의 미성숙한 행동에 가려진 내면을 자세히 들여다보면, 모두 다 상처투성이다. 하지만 그들은 크고 작은 아픔에도 불구하고 하나같이 씩씩하다. 심술 난 듯 뾰로통한 표정의 미워할 수 없는 주인공을 보다 보면, 어느새 일본의 화가이자 조각가인 네오팝 아티스트 요시토모 나라(奈良 美智, 1959~)가 그린 악동들이 떠오른다.

반창고를 붙인 악동들의 고독과 증오를 코믹하게 그려낸 요시토모 나라의 작품은 먼저 미국과 유럽에서 인정받았다. 일본

: 날 바보로 보지 마 :

째려보는 듯한 큰 눈의 소녀 드로잉과 아크릴 물감 회화로 잘 알려진 요시토모는
세계적인 팝 아트 작가로 뉴욕 현대미술관, 로스앤젤레스 현대미술관에 작품이 소장되는 등,
일본 현대미술의 제2세대를 대표하는 인물이다.

의 우끼요에와 서양의 펑크 록, 미국의 만화에서 영감을 받은 그의 작품 속 아이들은 하나같이 화가 나 있다. 심지어 작은 칼이나 총을 들고 있기도 하다. 언뜻 보면 만화처럼 즉흥적으로 그린 것 같지만, 직접 보면 정성스럽게 채색되어 묘하게 깊은 맛이 극적이다.

굳어버린 일본 사회에 대한 반항으로 해석되는 그의 예술 세계는 청소년 때부터 몰입한 저항과 자유를 노래한 록큰롤 음악에서 영향을 받은 것이다. 화가 난 얼굴로 기타 앰프 위에서 기타 치는 자세의 소녀를 보면 정작 기타가 없다. 에어 기타를 치는 화난 소녀의 모습이 한없이 허망하고 신난다.

무언가를 하지 않으면 불안한 현대인. 요시토모 나라의 화난 소녀는 나에게 방구석에서 혼자 쓸데없는 짓을 해도 괜찮다고 말하는 듯하다. 영화 '걷기왕'을 보고 나니 '좀, 포기하면 어때?!' 라는 생각이 든다. 뭐, 괜찮죠. 포기가 경쟁 사회에서 최고의 부도덕인가요? 🐙

포기는 배추 셀 때만 쓰는 게 아니다

©김현정 작, 2021, 디지털 페인팅

"엄마, 나 힘들어…"

Cinema
행복 목욕탕

✕

Painting
매듭을 푸는 마리아

산뜻하고 화사한 5월은 성모 성월이다. "신은 모든 곳에 있을
수 없어 어머니를 만들었다."라는 유대인의 격언이 생각난다.
하느님은 우리와 함께 하시기 위해 마리아를 부르시고 예수님
까지 보내셨다. 수많은 사람들이 종교에 상관없이 성당 앞에 서
있는 성모상을 바라보며 마음의 안식을 찾는다. 그렇게 모두의
어머니는 언제까지나 우리를 어여삐 굽어보신다.

어느 순간 어디에서나 '엄마'라는 단어는 똑같은 느낌이다. 우

리의 삶은 엄마로부터 시작된다. 이 두 글자에는 말과 글로 표현하기 힘든 감정과 경험이 녹아 있다. 누구에게나 엄마에 대한 기억은 선명하다. 따라서 엄마를 주제로 영화를 제작한다는 것은 여간 부담스러운 게 아니다. 2016년 부산국제영화제 출품작인 일본 영화 '행복 목욕탕'은 너무나도 당연하게 느꼈던 엄마의 사랑을 새롭게 보여준다.

"사장이 도망가 목욕탕은 쉽니다."라는 안내문이 목욕탕 대문에 붙어 있다. 바람나서 가출한 사장 때문에 대를 이어온 동네 목욕탕이 문을 닫은 것이다. 혼자 목욕탕을 운영할 수 없었던 안주인 후타바는 빵집에서 아르바이트를 하며 중학생 딸 아즈미를 키운다. 힘겹게 생계를 책임진 엄마는 학교에서 집단 따돌림으로 괴롭혀하는 딸이 스스로 이겨낼 수 있도록 격려한다.

암 4기 판정을 받은 후타바는 삶의 시간이 두 달 남았다. 남편은 미웠지만 딸에게는 아빠가 필요했다. 그녀는 자신의 아이를 가졌다는 내연녀의 말만 믿고 집 나간 남편을 찾아 나선다. 탐정을 고용해 찾아낸 남편. 내연녀가 떠난 집에서 남편은 청승맞

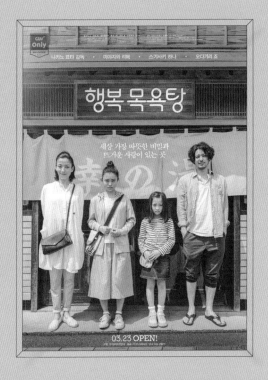

: 행복 목욕탕 :

Her Love Boils Bathwater

2016년 10월 29일 일본에서 발표한 영화 《행복 목욕탕》은 나카노 료타가
감독과 각본을 맡았고 미야자와 리에가 주인공을 연기했다. 모든 가족이 저마다 비밀을 가지고
있겠지만, 이 가족들에게는 조금 더 크고 뜨거운 비밀이 있었으니.

: 매듭을 푸는 마리아 :

Mary Untier of Knots

〈매듭을 푸는 마리아〉에서 왼편의 천사가 받치고 있는 매듭 꾸러미를
텅 빈 눈빛으로 바라보시는 성모님의 손은 분주하게 매듭을 풀고 계신다.

게 어린 딸을 홀로 돌보고 있었다. 엄마에게 버림받은 아유코는 아빠마저 자신의 곁을 떠날까 봐 겁을 먹는다. 후타바는 남편과 가여운 아유코를 집으로 데려온다.

목욕탕을 다시 열고 남겨질 가족들의 삶의 터전이 마련되자, 그녀는 어린 시절 자신을 떠났던 엄마를 찾아간다. 후타바 역을 맡은 배우 미야자와 리에 또한 어린 시절 네덜란드인 아버지로부터 버림받은 기억이 있다. 영화를 보는 내내 파란만장한 인생 경험이 녹아든 대스타의 절제된 연기에 시종일관 가슴이 먹먹했다.

모두의 마음을 따뜻하게 위로한 후타바의 장례식을 보면서 프란치스코 교황님이 사랑하는 성화, 요한 게오르그 슈미트너 (1625~1707)의 '매듭을 푸는 마리아'가 떠올랐다. 교황청 접견실에 모사본이 걸려 있는 이 성화의 원작은 현재 독일 페를라흐 성 베드로 성당에 있다. 매듭을 푸시는 성모님의 신심은 3세기의 교부 이레네오 주교로부터 시작된다. 17세기 초 독일의 신부님 한 분이 어느 귀족 부부의 가정을 위해 성모님께 올린 기도

용서의 딱밤

©김현정 작, 2021, 디지털 페인팅

의 응답에서 유래한다.

교황님은 고민이 생길 때면 성모님께 매듭을 풀어 해결해 주기를 청하신다고 한다. 그리고 우리에게 이렇게 설명하신다. "매듭이란, 우리가 어떠한 해결 방법도 찾을 수 없는 문제와 난관들입니다. … 그것들은 우리 마음과 정신을 숨막히게 하고 지치게 만들며, 기쁨을 누리지 못하게 하고 우리를 하느님에게서 멀어지게 하는 뿌리입니다."

왼편 천사가 받치고 있는 매듭 꾸러미를 텅 빈 눈빛으로 바라보시는 성모님의 손은 분주하게 매듭을 풀고 계신다. 표정은 마치 세상에 속하지 않으신 듯 담담하지만 손은 우리의 고민을 풀어내기 위해 애쓰는 모습이다. 우리에게 사랑을 물려주고 기쁘게 살아가도록 빌어주는 세상 모든 엄마의 마음은 생각만으로도 가슴 벅차다. 5월에는 묵주 기도를 더 기쁘게 바칠 수 있을 것 같다. 🐾

어머니 앞에선 우리 모두 탕자

Cinema
도쿄 타워

✕

Painting
회색과 검정의 배열

우리는 예술가의 사랑은 남다르다고 생각한다. 글쎄, 우리가 색다른 사랑을 원하는 건 아닐까? 낯설게 어머니의 사랑을 간직하고 표현한 예술 작품이 있다. 영화 '도쿄 타워'와 초상화 '회색과 검정의 배열'이 그렇다.

왠지 모르게 익숙한 게 싫어졌다. 외국 여행을 나서도 사람들로 북적대는 유명 관광지는 안 간다. 언젠가 도쿄의 한적한 주택가 골목길에서 희미하게 도쿄 타워를 본 적이 있다. 하지만

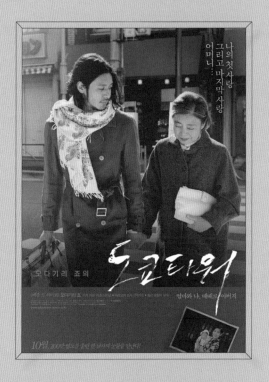

: 도쿄 타워 :

Tokyo Tower: Mom and Me, and Sometimes Dad

《오다기리 죠의 도쿄 타워》는 릴리 프랭키의 동명 소설을 원작으로 한 일본 영화다.
2007년 4월 14일 발표했으며, 제31회 일본 아카데미상 최우수 작품상을 수상했다.

일본 영화 '도쿄 타워'와 달리 엄마가 생각나진 않았다.

2007년 개봉작 '도쿄 타워'는 일본의 배우이자 소설가 릴리 프랭키의 자전적 소설 '도쿄 타워: 엄마와 나, 때때로 아버지'를 영화로 만든 작품이다. 극의 화자이자 주인공 마사야 역에 오다기리 죠, 엄마 역에 일본의 국민 어머니 키키 키린 등 유명 배우들이 대거 출연했다. 키키 키린의 딸이 엄마의 젊은 시절을 연기해서 화제가 되기도 했다.

머물지 못하고 바람처럼 사는 아버지. 엄마는 술에 취해 어린 자식의 입에 닭 꼬치를 꾸역꾸역 물려 사진 찍는 남편을 본 후, 이혼을 결심한다. 그 심정을 아는지 모르는지 아들은 미술 공부하러 간 도쿄에서 방탕한 생활을 한다. 엄마는 식당 주방 일로 아들을 뒷바라지하지만 아버지를 닮아 가는 아들은 사채까지 쓴다.

외할머니의 죽음과 엄마의 암 투병 소식에 긴 방황에서 돌아온 탕자. 아들은 엄마를 자신이 사는 도쿄로 부른다. 엄마는 아들과 함께 생의 마지막 시간을 정리한다. 어찌 보면 너무나도

익숙한 눈물 짜는 신파 스토리다. 하지만 영화는 배우들의 절제된 감정 표현과 사건의 객관적 묘사로 편안하게 흘러간다.

그런데 왜 제목을 '도쿄 타워'라고 한 것일까? 도쿄 타워와 릴리 프랭키의 엄마는 무슨 관계일까? 영화의 메세지와 도쿄 타워를 연결해 보려는 노력은 실패했지만, 자신의 어머니의 초상화에 '회색과 검정의 배열'이라는 제목을 붙여 관람객을 당황시킨 제임스 애벗 맥닐 휘슬러(1834~1903)가 떠올랐다.

휘슬러는 미국 태생으로 유럽에서 활동한 화가이다. 젊은 시절 파리에서 미술 교육을 받고 인상주의 화가들을 존경했지만, 그의 화풍은 드가나 마네 등과는 달랐다. 휘슬러의 그림은 궁정화가들이 미술계 주류를 이루던 영국에서 큰 반향을 일으킨다. 일본 우끼요에의 영향을 받은 직물의 무늬와 네모진 형태의 구도를 배경으로 대상 인물의 옆모습을 초상화로 그렸다.

초상화를 그렸던 당시, 화가는 어머니와 함께 영국 첼시에서 10년 정도 함께 살았다. 화가는 67세 노령의 어머니가 의자에 앉

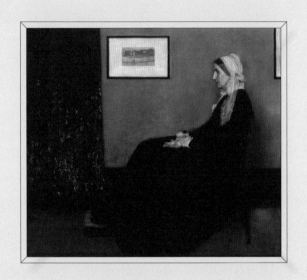

: 회색과 검정의 배열 :

Arrangement in Gray and Black

휘슬러의 작품 중 가장 유명한 이 그림은
자신의 어머니를 소재로 1871년 제작되었다. 늙은 어머니가 모델로 오랜 시간
서 있는 것이 힘들어 앉은 자세로 구성했다고 한다.

은 모습을 그림으로 그렸다. 휘슬러는 어머니가 돌아가시자 자신과 함께 영원히 기억되길 바라는 마음에 자신의 이름에 어머니의 성 '맥닐'을 추가하였다.

휘슬러는 음악에 빗대어 그림 제목을 붙였다. 그는 당시 그림의 고전적인 주제, 세세한 묘사와 감상적인 제목에 반대했다. 관객들은 검정 드레스를 입은 초상화 속 여인이 화가의 어머니라는 사실에 놀랐다. 이를 알게 되자 그가 그린 초상화를 보면서 자신들의 어머니에 대한 감정을 투사하게 되었다.

휘슬러는 '나 자신에게나 어머니가 중요한 존재이지 관객들에게 뭐가 중요하겠어?'라는 생각으로 어머니의 초상화에 '회색과 검정의 배열'이라는 이름을 붙였다. 하지만 그의 어머니는 다빈치의 '모나리자'와 비교되며 미술사의 아이콘이 되었다.

꽃밭 풍경

©김현정 작, 2021, 디지털 페인팅

순수, 그 자체가 기적

Cinema
천국의 아이들

✕

Painting
오천 명을 먹이신 기적

이맘때가 되면 나도 모르게 흥얼거리는 노래가 있다. "오월은 푸르구나, 우리들은 자란다. 오늘은 어린이날, 우리들 세상." 어린 시절, 어딘지 부족했지만 그날의 순수가 아련히 그립다. 어린아이의 티 없이 맑고 깨끗한 마음을 보여 주는 이란 영화 '천국의 아이들'은 볼 때마다 새롭다. 가난하지만 정직했던 그 시절 우리에게도 있음직한 일들이 스크린 너머 진한 여운을 남긴다.

오빠는 시장에서 방금 수선한 여동생의 분홍색 가죽 구두를

잃어버린다. 오빠는 이 사실을 부모님에게 말하지 않고 자신의 신발을 같이 신는 조건으로 학교에서 상으로 받았던 볼펜을 동생에게 준다. 초등학교 1학년 동생은 오전 반, 3학년 오빠는 오후 반, 신발 한 켤레를 바통으로 이어받는 남매의 아슬아슬한 계주가 시작된다.

동생은 조회 시간에 자신의 가죽 구두를 신고 있는 아이를 발견한다. 남매는 신발을 찾아 나섰지만 소녀의 어려운 가정 형편을 보고 곧장 돌아선다. 어느 날, 학교에 마라톤 대회 공고가 붙었다. 눈에 띈 문구는 바로 3등 경품인 운동화. 오빠는 동생에게 자신을 한번 믿어 보라며 경기에 출전한다. 3등을 목표로 출전한 마라톤 대회에서 오빠는 뜻하지 않게 1등으로 들어온다. 3등을 못한 오빠는 서러운 울음을 터트린다.

낡은 운동화를 신고 사력을 다해 뛴 오빠의 발은 물집이 터져 흉측하다. 영화는 막바지에 아버지 자전거 짐칸에 실린 아이 신발 두 켤레를 보여준다. 가난한 공동주택 마당의 작은 연못에 발을 담근 오빠. 그의 발을 어루만진 것은 연못의 작은 물고기

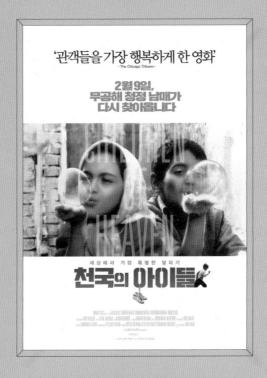

: 천국의 아이들 :

Bacheha-Ye aseman

《천국의 아이들》은 1997년 발표된 이란 영화다.
1999년 아카데미 최우수 외국어영화상 후보에 올랐고
몬트리올영화제 등에서 그랑프리를 수상했다.

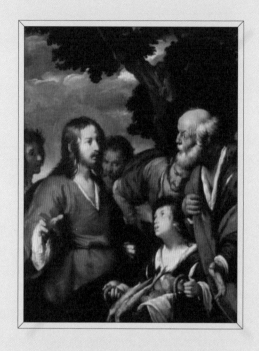

: 오천 명을 먹이신 기적 :

Feeding Multitudes

'우리의 구세주 예수 그리스도'를 그리스어로 쓴 후 머리글자만 모으면 '생선'을 뜻하는
'익투스*Ictus*'가 되는데, 이는 예수님을 중심으로 하는 그리스도교 공동체를 의미하게 되었다.
미술사에서 오천 명을 먹이신 기적이 처음 등장한 것은 5세기경이다.

들이었다. 아이의 순수한 마음과 이를 위로한 물고기. 예수님의 '오천 명을 먹이신 기적'의 단초가 되었던 자신의 먹을 것을 내놓은 한 아이의 이야기가 생각났다.

유다인의 축제인 파스카가 가까운 때, 예수님의 말씀을 듣기 위해 모여든 군중은 오천여 명이 넘었다. 허기진 이들을 불쌍히 여기신 예수님은 제자들에게 먹을 것을 구해 오라고 말씀하신다. 이는 돈을 탕진하는 일이라고 불평 불만이 나오는 중에 제자인 안드레아가 보리빵 다섯 개와 물고기 두 마리를 가진 아이를 데려온다. 그러자 예수님은 아이가 가지고 온 음식에 감사의 축복을 내리고 이를 나누어 먹게 하신다. 거기에 있던 모두가 배불리 먹었다.

이 놀라운 기적을 이탈리아 화가 베르나르도 스트로찌 (1581~1644)를 비롯해서 많은 예술가들이 그림이나 조각으로 표현하였다. 이들 작품의 정중앙에는 보리빵과 물고기를 내놓은 아이가 있다. 오천 명을 먹이신 기적은 빵 부스러기와 남은 물고기를 모으는 장면으로 끝난다. 이는 사제가 미사의 성찬 전례

힐링

©김현정 작, 2021, 디지털 페인팅

후 제대 위의 작은 부스러기를 정성껏 모으는 장면과 같다. 최후의 만찬을 예고하는 이 일은 우리가 미사를 봉헌할 때마다 재현하는 기도이기 때문이다.

영화 '천국의 아이들'에서 어린 오빠는 비록 자신의 계획대로 3등을 하지는 못했지만 모두에게 큰 기쁨을 주었다. 신부님 곁에서 작은 손으로 미사를 돕는 아이들의 모습은 어린이를 가까이 부르셨던 예수님의 모습을 떠올리게 한다. 우리가 미사 때마다 나눠 먹는 제병에는 참으로 깊은 의미가 담겨 있다. 하느님의 기적은 모두를 배불리신다. 🐾

'사랑'을 단련하는
방법

용서가 세상을 구원한다

Cinema
인 어 베러 월드

×

Photograph
지뢰 부상자를 치료하는 국경없는 의사회 회원

'악인에게 맞서지 마라. 오히려 누가 네 오른 뺨을 치거든 다른 뺨마저 돌려 대어라.' 이는 성경 구절로 일상생활 속에서 귀에 못이 박히게 들었던 예수님 말씀이다. 하지만 이를 극한 상황에서 기억하고 실천한다는 것은 그리스도인조차도 말처럼 쉽지 않다.

최근 이집트에서 신자들이 그리스도인이라는 이유만으로 심

: 인 어 베러 월드 :

In A Better World

스릴러 드라마 영화 《인 어 베러 월드》는
2010년 덴마크와 스웨덴이 합작해 제작했다. 복수와 용서라는 영원한 딜레마를 다루고 있는
수작으로 2011년 아카데미 외국어영화상 등을 수상했다

각한 폭력에 시달리고 있다는 소식을 들었다. 프란치스코 교황님은 테러로 고통 받는 이들을 위해 기도하시며, 우리에게 가해자들이 회심하도록 기도하기를 당부하신다. 특히 어떠한 상황에서도 폭력의 길을 거부하라고 말씀하셨다.

2011년에 개봉한 '인 어 베러 월드'는 덴마크 영화로 전쟁터뿐만 아니라 우리 사회와 가정, 학교 등에서 빈번하게 일어나는 폭력을 폭력으로 되갚을 것인지 아니면 용서할 것인지를 진지하게 묻는다.

의사인 안톤은 내전이 한창인 아프리카에 근무하며 가족이 있는 덴마크를 오간다. 큰아들 엘리아스는 학교에서 이유 없이 왕따를 당하고 있다. 이런 엘리아스를 새로 전학 온 크리스티안이 돕는다. 얼마 전 암으로 엄마를 잃은 크리스티안은 스스로를 돌보기 위해 분노한다. 자신에게 가해진 폭력에 맞서 더 큰 폭력을 행사하는 것이다.

아프리카 난민 캠프에 반군 우두머리가 찾아온다. 안톤은 양

민을 학살하고 있는 범죄자를 치료해야 할지 말지를 두고 심각한 고민에 빠진다. 결국 의료진을 끌고 가려는 반군들을 무장해제시키고 난민 캠프에서 살인마인 그를 치료한다.

덴마크로 돌아온 안톤은 어느새 둘도 없는 친구가 된 엘리아스와 크리스티안을 데리고 외출한다. 그는 아이들 앞에서 무뢰한에게 얻어 맞는다. 안톤은 폭력을 폭력으로 되갚고 싶지 않았다. 오히려 비폭력의 힘을 보여주고 싶었다. 내전 중인 아프리카에서 폭력을 폭력으로 되받아쳤을 때 더 큰 폭력이 돌아온다는 사실을 알았기 때문이다. 그러나 아이들은 안톤의 뜻을 깨닫지 못한다.

크리스티안은 사제 폭탄을 만들어 무뢰한의 차를 폭파한다. 폭탄 제조 과정과 설치를 알고 있었던 엘리아스는 무고한 시민의 피해를 막는 중에 치명상을 입고 병원에 입원한다. 크리스티안은 죄책감으로 자살을 시도하려 하지만 안톤의 도움으로 고비를 넘긴다. 지혜로운 안톤도 사실 한 번의 외도로 아내에게 큰 상처를 주었고 아내로부터 용서를 받는다.

: 지뢰 부상자를 치료하는 국경없는 의사회 회원 :

세바스티앙 살가도는 국경없는 의사회와 15개월 동안 협력하여 작품 활동을 했다.
이 사진은 지뢰로 부상을 입은 환자에게 응급 수술을 시작하려는 찰나를 담았다.

진정한 사랑과 용서로 평화를 이룬 안톤의 모습에서 국적에 관계 없이 응급환자를 돌보는 의사의 사진 한 장이 오버랩되었다. 오래전 어느 전시실에서 봤던 브라질 다큐사진 작가 세바스티안 살가도(1944~)가 국경없는 의사회의 활동을 담은 사진이다.

사진은 지뢰로 부상을 입은 환자에게 응급수술을 시작하려는 찰라를 담았다. 수술복조차 제대로 갖춰 입지 못한 의사. 의사와 환자 모두 쇠약해 보이기는 마찬가지다. 환자의 몸에 라이트를 맞추는 모습을 보면 의사임에 틀림없다. 조명을 맞추려 뻗은 깡마른 두 팔은 어디인지 모르게 십자가에 못 박힌 예수님과 같은 느낌이다.

살가도는 제3국을 다니며 난민과 노동자, 아프리카 내전국의 소외되고 가난한 사람들의 모습을 한 편의 드라마처럼 연출했다. '인 어 베러 월드'와 그의 사진은 인간의 분노와 야만을 이겨낸 사랑과 용서의 순간을 담았다. 인간은 미움을 통해 영혼의 병을 얻지만, 용서를 통해 평화를 얻는다. 용서는 인류를 구하는 유일한 하느님의 방법임을 다시 한 번 깨닫는다. 🐚

용서
©김현정 작, 2021, 디지털 페인팅

Story 26

고귀함을 낯설게 바라보기

Cinema
원스

╳

Painting
현악4중주

삶이 거칠수록 예술은 감미롭다. 영화가 현실이 아니라는 사실을 알면서도 우리는 그 속에 깊이 빠져든다. 생활의 무게에 어깨가 짓눌릴 때, 친구와 함께 본 영화 한 편에서 큰 위로를 받고 다시 희망을 품는다.

2007년에 개봉한 '원스'는 아일랜드의 수도 더블린을 배경으로 한 음악 영화이다. 아버지와 함께 가전제품 수리점에서 일하는 글렌은 밤마다 거리에 나와 노래를 부른다. 들어주는 이 없는

한적한 거리 위에 한 여자가 다가온다.

밤거리에서 꽃을 팔다 노래 소리에 발길을 멈춘 마르케타. 전 남편과 이혼한 그녀는 일자리를 찾아 체코에서 이곳 더블린으로 왔다. 그녀 또한 피아노 연주를 무척 좋아하지만 피아노를 칠 형편이 아니다. 홀로 어머니와 아기를 부양해야 하는 처지이다.

자신을 버리고 떠난 옛 애인을 잊지 못하는 글렌. 그는 자신의 이루지 못한 사랑과 꿈을 기타 연주와 함께 노래 가사에 담아 길거리를 채운다. 누구나 한 번쯤은 느꼈을 감정이다. 그리고 마르케타와 음악을 통한 사랑의 교감이 시작된다.

글렌은 마르케타의 도움으로 데모 테이프를 만들었다. 어머니와 사별한 후 더 무뚝뚝해진 아버지는 그의 음악을 칭찬하며 런던으로 떠나는 그를 축복한다. 그는 마르케타에게 함께 꿈을 이루기 위해 런던으로 가자고 한다. 둘은 서로 사랑하지만 각자의 길을 선택하며 영화는 끝을 맺는다.

주연을 맡은 글렌과 마르케타는 2008년 제80회 아카데미에서

∶ 원스 ∶

Once

《원스》는 2007년 개봉한 아일랜드 영화로 존 카니가 각본 및 감독을 맡았다.
더블린을 배경으로 글렌 한사드와 마르케타 이르글로바가
우연히 만나 함께 음악을 하며 앨범을 만들어 가는 과정을 그린다.
실제로 영화 내의 모든 곡을 글렌과 마르케타가 만들고 불렀다.

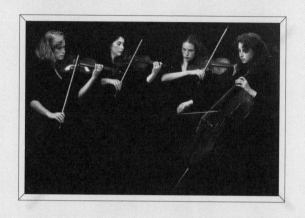

∶ 현악4중주 ∶

String Quartet

세계적인 극사실주의를 대표하는 중국 화가 천이페이의 작품이다.
미술사의 오랜 전통인 사실주의 화법으로 우아한 연주자와 악기, 곡 사이의 호응 관계를
검은 여백으로 그려냈다.

주제가 상을 받은 '폴링 슬로울리(Falling Slowly)'를 포함해 영화에 등장하는 모든 곡을 실제로 만들고 불렀다고 한다. 영화는 당시 13만 유로, 한화로 1억 4천만 원으로 찍은 저예산 독립영화였지만 입소문으로 개봉관을 확대하며 세계적인 성공을 거두었다.

'원스'의 잔잔한 여운은 중국 현대화 거장 천이페이(1946~2005)를 떠올리게 한다. 1980년, 그는 달랑 38달러를 가지고 유학 길에 나섰다. 뉴욕대학에서 작품 복원 아르바이트를 하며 서구의 대가 작품들을 직접 볼 기회를 가졌고, 아르바이트로 번 돈으로 유럽 대가들의 작품을 보기 위해 여행을 떠났다. 그는 숙박비를 아끼려고 노숙자처럼 기차나 길거리에서 생활했던 때가 가장 행복했다고 한다.

천이페이는 결혼 전 가톨릭 수녀였던 어머니의 영향으로 성당을 통해 자연스럽게 서양 문물을 접했다. 러시아 사실주의의 영향을 받은 그의 그림은 '낭만적 사실주의화'라는 평가를 받고 있다.

천이페이는 음악을 그림으로 그려낸 대표적인 서양화가이다.

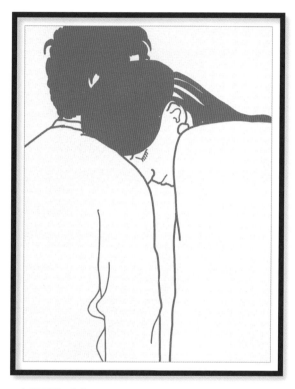

영원한 사랑

©김현정 작, 2021, 디지털 페인팅

클래식 연주를 그린 작품 '현악4중주'는 사실주의 화법으로 우아한 연주자와 악기, 곡 사이의 호응 관계를 검은 여백으로 그려 냈다. 기존 관념을 깨는 놀라운 시도이다.

3년 전 겨울 어느 날, 베이징의 한 미술품 경매에서 이 작품을 직접 볼 기회가 있었다. 그림의 검정 여백은 따뜻한 색을 레이어로 깔고 그 위에 부드럽게 검정색을 반복해서 칠한 것이다. 천이페이의 검정색이 주는 따뜻한 느낌은 무척이나 남다르고 신선하다.

천이페이는 서양화 속에 검은 여백, 그 여백 안에서 들리는 클래식 음악을 상상하며 자신만의 감성으로 작품을 남겼다. 영화 '원스'의 존 카니 감독은 뻔할 수도 있는 멜로 영화를 자신이 추구하는 음악을 통해 새롭게 보여주었다.

예술가들은 자신의 눈물과 땀으로 용기 있게 걸어가 길을 만듦으로써, 우리가 잊고 있었던 고귀한 것들을 낯설게 각인시킨다. 하늘 아래에 새로운 것이 없다지만, 예술이 늘 새로운 것들을 보여 주어야 하는 이유이다. 🎭

사랑 없는 혁명은 없다

Cinema
모터사이클 다이어리

╳

Painting
씨앗들이 짓이겨져서는 안 된다

전 세계 젊은이들의 우상 체 게바라(1928~1967). 그의 열정적인 삶은 시대와 이념을 초월하여 자유로운 청년 문화, 저항 문화의 아이콘이 되었다. 체 게바라의 '체'는 '어이! 친구'라는 뜻이라고 한다. 그의 본명은 '에르네스토 게바라 데 라 세르나'이다.

2004년 개봉한 영화 '모터사이클 다이어리'는 혁명가가 되기 전 스물세 살의 의대생 에르네스토 게바라의 특별한 여행을 그리고 있다. 아르헨티나의 백인 중산층인 게바라는 친구 알베르

Cinema

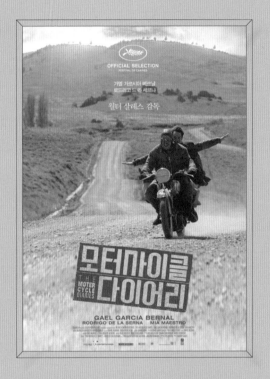

: 모터사이클 다이어리 :

The Motorcycle Diaries

《모터사이클 다이어리》는 20대 의대생인 체 게바라를 혁명가로 키운
남미 여행기 『Diarios de motocicleta』를 원작으로 한 영화다.
2004년 발표했으며 월터 살레스 감독 작품이다.

토 그라나도와 함께 낡고 오래된 모터사이클 '포데로사(힘있는)'로 4개월간 중남미 대륙을 횡단하는 여행을 계획한다. 천식을 앓고 있는 그를 걱정한 어머니는 '늘 친구와 동행할 것, 여행지마다 편지를 쓸 것'을 조건으로 여행을 허락한다.

여행을 시작하고 얼마 안 가 하나밖에 없던 텐트가 태풍에 날아가고, 유일한 이동 수단인 모터사이클마저 완전히 망가진다. 부랑자 신세가 된 게바라와 알베르토는 여행을 중단해야 하는 위기에 봉착한다. 하지만 그들은 걸어서라도 계속 여행하기로 한다. 그리고 그 도보 여행에서 그동안 몰랐던 불합리한 현실에 눈을 뜨고 분노한다. 젊은 날의 여행이라는 낭만적 경험을 넘어서 소외당한 이들의 참담한 삶을 체험한 것이다.

평소 나병을 전공할 생각이었던 게바라는 여행 중 중남미 최대의 나환자촌 산빠블로에 머무른다. 나병이 피부 접촉으로 전염되지 않는다는 사실을 알았던 그는 장갑도 끼지 않고 환자들과 접촉한다. 그의 순수와 열정은 의료진과 환자들에게 큰 감동을 주었다. 8개월간 길 위의 여행은 그들로 하여금 새로운 세상

에 대한 목마름을 느끼게 한다. 영화는 알베르토의 증언과 가족에게 보낸 편지를 토대로 영원한 혁명가 체 게바라의 탄생 과정을 담담하게 보여 준다.

중남미 대륙을 순례하며 소외당한 약자에 눈뜬 체 게바라. 그는 "민중에 대한 사랑이나 인류에 대한 사랑, 정의감과 관대함이 없는 혁명가는 진정한 혁명가일 수 없다."라고 말한다. 여성으로 태어나 시대의 질곡을 뚫고 노동자, 빈민을 위한 혁명을 예술로 승화시켰던 독일의 화가이자 판화가, 조각가인 케테 콜비츠(1867~1945)도 마찬가지이다.

케테 역시 게바라처럼 유복한 환경에서 태어나 좋은 교육을 받은 금수저이다. 당시 동프로이센에는 여자를 받아 주는 대학이 없었기에 그녀는 독일 베를린의 예술학교로 유학을 가고 현지에서 빈민 구호 활동을 하던 의사 카를 콜비츠와 결혼한다. 그녀는 순박한 노동자를 즐겨 그렸는데, 둘째 아들이 참전한 지한 달도 안 되어 전사하자 반전 메세지를 담은 작품들을 석판화로 제작하고 엽서로 만들어 전쟁으로 자식을 잃은 세상 모든 어

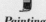

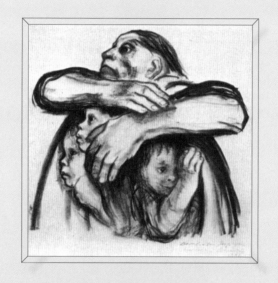

: 씨앗들이 짓이겨져서는 안 된다 :

Seed-Corn Must Not be Ground

화가 케테 콜비츠의 아들 페터는 1차세계대전 중 18세의 나이로 전사했다.
이후 그녀는 작품을 통해 전쟁의 참혹함과 광기를 세상에 적극적으로 알린다.
콜비츠는 여성 최초로 프로이센 예술아카데미 회원이자 교수로 임명되었고
사회 현실에 대한 깊은 통찰을 작품 세계로 펼쳤다.

머니를 위로하였다.

불의에 항거하는 어머니의 굳센 팔이 강조된 1942년 '씨앗들이 짓이겨져서는 안 된다'는 괴테의 글 구절을 제목으로 한 작품으로 케테의 마지막 석판화이다. 중국의 사상가, 교육자, 사회주의자인 루쉰이 중국에서 자비로 출판한 마지막 책이 바로 그녀의 판화집이다. 케테의 작품은 루쉰 판화 운동의 단초를 제공하였으며 중국 사회주의 계몽 운동과 목각 운동에 큰 영향을 주었다.

체 게바라와 케테 콜비츠의 혁명은 시공을 초월하여 '승리할 때까지 영원히!' 계속되고 있다. 그들은 영원한 젊음이 무엇인지를 여실히 보여준다. 🐾

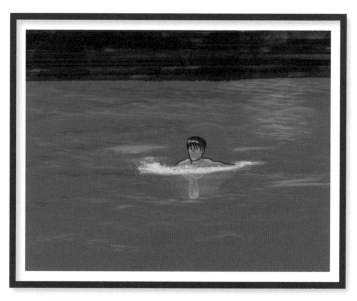

지지 않아

©김현정 작, 2021, 디지털 페인팅

영웅은 우리 이웃에 산다

Cinema
설리: 허드슨강의 기적

✕

Painting
종규

지난 4월, '우리 시대 진정한 영웅이 누구인가?' 다시 한 번 생각하게 되었다. 대형 인명피해로 이어질 수 있었던 위기 상황에서 맡은 바 임무를 다한 여성 조종사 태미 조 슐츠가 미국의 국민적 영웅으로 떠올랐다.

슐츠가 조종한 비행기는 이륙한 지 20분 만에 좌측 엔진이 32,500피트(약 10㎞) 상공에서 폭발하는 사고를 당한다. 하지만 그녀의 탁월한 능력과 침착한 대응으로, 엔진 폭발로 부상을 입

고 사망한 탑승객 1명을 제외한 148명의 탑승객이 목숨을 건졌다. 비상 착륙 후, 조종석에서 기내로 나와 승객의 안전을 일일이 챙기는 그녀의 모습이 방송과 SNS를 통해 전해지면서 할리우드 영화 '설리: 허드슨강의 기적'의 설리 기장에 비유되기도 했다.

2016년에 개봉한 '설리: 허드슨강의 기적'은 유명 배우이자 감독인 클린트 이스트우드(1930~)가 2009년 1월 15일에 뉴욕 허드슨강에서 일어난 여객기 불시착 사고를 재구성한 영화이다. 이륙 후 충분한 고도를 확보하지 못한 비행기는 갑자기 날아든 새 떼에 좌우 양쪽 엔진을 잃고 추락한다. 이 절체절명의 순간, 설리 기장은 3분 28초 동안 위험을 무릅쓰고 850미터 상공에서 허드슨강으로 비상 착륙을 시도하여 탑승객 155명 전원의 생명을 구한다.

설리는 최선을 다했고 찬사를 받아 마땅하다. 하지만 현실은 그렇지 않았다. 오히려 성급한 판단에 의한 과잉 대처로 내몰린 것이다. 사고 이후 그는 트라우마에 시달리며, 부기장과 함

Cinema

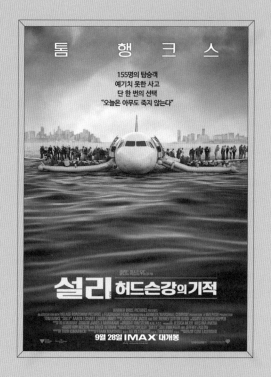

: 설리: 허드슨강의 기적 :

SULLY

《설리 : 허드슨강의 기적》은 2016년 9월에 발표한 미국의 드라마 영화다.
클린트 이스트우드가 제작 및 감독, 토드 코마니키가 각본을 맡았다.
US 에어웨이스 1549편 불시착 사고와 실제 사건의 주인공인 기장 체슬리 설런버거를
소재로 삼았다. 톰 행크스, 아론 에크하트, 로라 리니가 출연했다.

：종규：

19세기 중국 상해 화파海上 畵派를 이끈 화가 임백년(1840~1895)의 〈종규〉는
좀 더 친근한 모습이다. 전통적으로 그려지던 수호신 종규의 모습에 근거하지 않고,
화가 주변의 실존 인물을 모델로 그렸기 때문이다.

께 연방교통안전위원회의 감사를 받는다. 여객기의 기장과 부기장, 두 조종사는 비상 상황에서 했던 자신들의 판단과 행동에 전혀 의심이 없었다. 그러나 계속되는 위원회의 감사와 압박에 설리는 잠시나마 흔들린다.

설리는 할리우드 영화의 슈퍼 히어로와 달랐다. 초인간의 힘이 아닌 인간의 유한한 힘으로 위기를 극복한 것이다. 관객의 눈으로 보면 주어진 조건에서 최선을 다한 조종사들의 행동에 대한 위원회의 평가는 지나치리 만큼 냉정했다. 감사위원회가 근거로 한 컴퓨터 시뮬레이션과 인간의 대처 사이에는 차이가 있었다. 당시 설리의 판단은 최선이었다. 정작 155명의 귀중한 생명을 구했으나 긴 시간이 지나서야 한숨을 돌리게 된 것이다.

설리와 슐츠, 두 사람 모두 최악의 상황에서 맡은 바 임무를 다해 기적을 만들었다. 결국 이는 하느님이 사랑하는 모습임에 틀림이 없다. 이들의 충직한 성품은 중국의 민간 설화로 전해오는 종규를 떠올리게 한다. 종규는 당나라 현종 황제의 꿈에 나타나 요괴를 퇴치하고 황제의 병을 낫게 한다. 검은 의관에 눈

영웅은 이웃에 있다

©김현정 작, 2021, 디지털 페인팅

을 부릅뜨고 긴 수염을 한 무서운 표정은 현종이 꿈에서 본 종규의 모습을 근거로 그린 것이다.

종규는 허망함을 깨트리고 사악함을 물리치는 수호신이다. 따라서 집안의 나쁜 기운을 물리치고 악운을 피하는 의미로 새해나 단오에 종규 그림을 대문에 붙였다. 19세기 중국 상해화파를 이끈 임백년(1840~1895)의 작품 속 종규는 좀 더 친근하다. 전통적으로 전해지던 신의 모습에 근거하지 않고 화가 주변의 실존 인물을 모델로 그렸기 때문이다. 그의 그림은 악마를 순식간에 없애버릴 듯한 역동적인 모습이 특징이다.

번잡한 도시 생활 속에서도 빛을 잃지 않는 인간의 숭고한 일면을 포착하여, 감독은 스크린에 담았고 화가는 화폭에 그려냈다. 그들은 이렇게 소리 없이 외친다. 영웅은 멀리 있지 않다고, 우린 이미 부조리한 세상을 극복하는 방법을 스스로 알고 있다고.

Story 29

'현재'라는 멋진 시간 여행

Cinema
어바웃 타임

╳

Painting
끝없이 높은 산의 울창한 숲과 멀리 흐르는 물줄기

우린 누구나, 과거로 돌아가 되돌리고 싶은 시간이 있다. 2013
년 개봉한 영국의 로맨틱 영화 '어바웃 타임'은 감독 리차드 커
티스(1956~)의 은퇴 작품이다. 시간을 되돌리는 능력을 가진 팀
이 주인공이다. 이 영화는 일상의 소중함을 일깨운다. 지나간
시간보다는 지금 이 순간에 최선을 다해 인생이란 멋진 여행을
만끽하라고 권한다.

팀의 집안 남자들은 과거로 돌아갈 수 있는 능력을 가지고 태

: 어바웃 타임 :

About Time

《어바웃 타임》은 2013년 발표한 영국의 로맨틱 코미디 드라마 영화다.
타임슬립 능력을 가진 젊은 남자가 첫눈에 반한 여자와의 완벽한 사랑을 이루기 위해
시간여행을 한다는 이야기다. 리처드 커티스가 각본, 감독을 맡았고 도널 글리슨,
레이철 매캐덤스, 빌 나이 등이 출연했다.

어났다. 가문의 비밀로 오직 남자에게만 주어진 능력이다. 모태 솔로인 팀은 이성적인 매력과는 거리가 멀다. 동생의 친구에게 첫 눈에 반한 팀. 하지만 과거로 돌아간다 해도, 누군가의 사랑을 얻지 못한다는 사실을 깨닫는다. 그는 새로운 시작을 위해 런던으로 떠난다.

런던에서 팀은 직장 동료 해리와 함께 특별한 카페를 찾는다. 그곳은 시각장애인이 운영하는 곳으로 불빛이 전혀 없는 암흑 속에서 낯선 사람들과 블라인드 데이트를 즐길 수 있다. 그곳에서 팀은 자신과 이야기가 잘 통하는 메리를 만난다. 그리고 시간여행 능력을 써서, 그의 간절한 바람대로 사랑스러운 메리와 결혼에 성공하고 행복한 가정을 꾸린다.

시간여행에도 부작용은 있다. 여동생이 연인과의 트러블로 음주 운전을 하게 되고, 사고가 나 위독한 상태에 빠지자 팀은 과거로 돌아간다. 자신의 결혼식장에서 시작된 여동생과 남자친구의 만남을 막아 여동생의 불행을 피하고자 한다. 하지만 그의 노력은 또 다른 문제를 만든다. 여동생의 문제를 해결하고

현재 시간으로 돌아오자 자신의 첫째 딸이 아들로 바뀐 것이다.

설상가상으로 팀의 아버지가 시한부 인생을 선고받는다. 아버지가 조기 퇴직을 하고 자신과 많은 추억을 쌓았기에 그는 더더욱 현실을 받아들이기 어렵다. 평범한 인간으로 살고자 하는 것이 아버지의 선택이기에 그는 시간여행으로 아버지를 살릴 수가 없었다. 아버지와 아들은 과거에 가장 행복했던 시간을 함께 여행하는 것으로 만족한다.

팀은 이제 시간여행을 하지 않겠다고 말한다. 지금 이 순간을 시간여행을 온 바로 그 순간처럼 열심히 살겠다고 결심한다. 시간여행으로 미성숙한 자신의 행동을 고치려 애쓰는 팀을 보면서 중국 현대미술의 대가인 리커란(1970~1989)의 이야기가 떠올랐다.

캔버스에 색을 쌓아 그리는 유화와 달리 얇은 종이에 그리는 중국의 전통 회화는 한 번 그리고 나면 수정하기가 쉽지 않다. 특히 검은 먹으로 그린 부분이 그렇다. 그는 마음에 들지 않는 부분을 찢어내고 거기에 새 종이를 덧대어 다시 그림을 그림

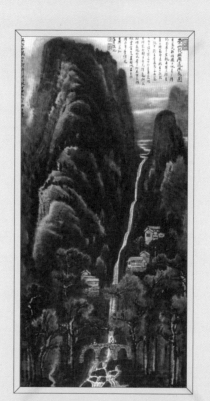

: 끝없이 높은 산의 울창한 숲과 멀리 흐르는 물줄기 :

리 커란(李可染,1907~1989)은 20세기 중국 미술의 거장으로 평가된다.

중국 전통 산수화에 서양화의 사실주의 기법을 접목해 독창적 화풍으로 발전시킨

그는 산수화의 혁신가로 여겨진다.

으로써 종이의 한계를 극복했다. 리커란의 산수화 '끝없이 높은 산의 울창한 숲과 멀리 흐르는 물줄기'의 폭포 부분은 바로 그렇게 고쳐 그린 것이다.

그림이 카메라를 이겨야 한다고 주장한 리커란의 산수화는 오랜 시간 동안 옅게 반복적으로 색을 올려 작품을 완성한다. 그는 하루 종일 그림을 그리면서도 그림 그리는 시간이 부족하다고 느꼈기에 자신을 '시간의 거렁뱅이'라고 불렀다. 영화 속 팀이 인생의 중요한 순간을 위해 몇 번의 시간여행을 감행했듯, 리커란도 자신의 예술 세계를 완벽하게 구현하기 위하여 몇 작품 위에 고뇌의 흔적을 남겼다. 주어진 조건 속에서 아낌없이 최선을 다한 것이다. 🐾

지금을 살기

©김현정 작, 2021, 디지털 페인팅

아버지, 그 외로운 사랑

Cinema
빌리 엘리어트

✕

Painting
돌아온 탕자

오랫동안 부성애라는 단어는 모성애에 비해 자주 쓰이지도 않았고 일정 부분 평가절하되어 왔다. 사회적으로 여성의 출산과 육아는 두드러진 반면 가정을 떠받치려 노력하는 아버지의 희생은 가려진 측면이 많다. 자식을 향한 아버지의 사랑이 어찌 작겠는가! 작년에 재개봉한 영국 영화 '빌리 엘리어트'에는 어린 아들의 꿈을 위해 현실과 싸우고 희생하는 아버지가 있다.

영화의 배경은 영국 역사상 가장 긴 파업으로 기록되는

1984~1985년의 북부 광산지대 광부들의 대파업이다. 아버지는 어린 아들을 위해 동료들의 비난을 감수하며 파업에서 이탈한다. 노조 간부로 경찰의 수배를 피해 도망 다니는 큰아들이 그 길을 가로막자 어린 동생에게 이곳을 떠날 기회를 주자고 호소한다.

열한 살 소년 빌리 엘리어트는 엄마를 잃고 아버지와 치매에 걸린 할머니, 형과 함께 살고 있다. 언젠가는 아버지나 형처럼 광부가 될 게 분명했다. 아버지는 어린 빌리가 강하게 자라길 바라며 가난한 집안 형편에도 주말 권투반에 등록시킨다. 하지만 권투에 소질이 없던 빌리는 그의 숨은 재능을 발견한 발레 강사 윌킨스 부인으로부터 발레 개인 교습을 받는다.

빌리가 발레를 한다는 소문이 아버지의 귀에 들어갔다. 어려운 살림에도 불구하고 권투장에 보낸 아들이 여자들이나 하는 발레라니, 아버지는 도저히 받아들일 수가 없었다. 빌리는 말로 아버지를 설득하는 대신, 참았던 분노를 춤으로 토해낸다. 광부로서 감정 표현이 서툴렀던 아빠는 빌리의 춤에 충격을 받고 아

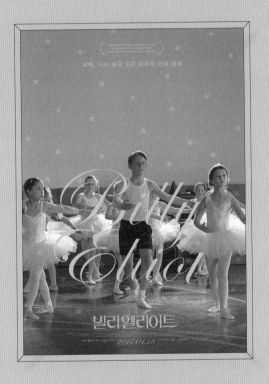

: 빌리 엘리어트 :

Billy Elliot

영국 북부 탄광촌에 사는 열한 살 소년 빌리가 발레를 배우게 되는 과정을 그린
《빌리 엘리어트》는 해외에서는 2000년, 대한민국에서는 2001년 2월에 개봉하였고
2017년 1월 18일에 재개봉한 영국의 드라마 영화다.

— *Painting* —

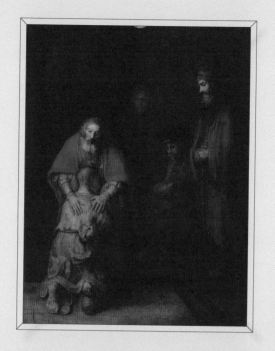

: 돌아온 탕자 :

Return of the Prodigal Son

〈돌아온 탕자〉는 상트 페테르부르크의 에르미타주 박물관에 소장되어 있다.
이 작품은 렘브란트 생전 마지막 작품들 중 하나다.

들에게 배움의 기회를 만들어 주기로 결심한다.

소년 빌리가 침대 위를 아무렇게나 뛰어오르던 영화의 첫 장
면과 이어지듯 마지막 장면에서 그는 '백조의 호수'의 백조가 되
어 무대 위를 힘차게 뛰어오른다. 이미 백발이 성성한 아버지는
객석에 앉아 무대 위 빌리와 호흡한다. 아버지가 매일 지하 갱
도로 내려갈 때마다 아들의 비상도 조금씩 다듬어졌던 것이다.

아버지의 희생은 아들이 예술가로 도약하는 발판이 되었다.
예술가 자신의 노고만큼이나 부모의 믿음이 중요하다는 사실을
새삼 느꼈다. 17세기 네덜란드 황금시대를 불러온 화가 렘브란
트 하르먼손 판 레인(1606~1669)이 말년에 즐겨 그렸던 성화 '돌아
온 탕자' 속 아버지의 자비로운 사랑이 더 깊이 다가온다.

렘브란트의 집안은 대대로 제분업에 종사했다. 어릴 적 가난
했지만 학구열이 높은 부모의 배려로 라틴어 학교를 거쳐 대학
에 등록하나 얼마 다니지 않는다. 화가들에게 그림을 배운 그는
1626년부터 독자적인 작업실을 운영하며 직업 화가로서 승승장
구한다. 말년에 찾아온 경제적 고통은 화가로서의 그를 더욱 성

숙시켰다.

'돌아온 탕자'는 루카 복음 15장의 '되찾은 아들의 비유'를 그린 것이다. 미리 받은 유산을 모두 탕진한 아들이 절망 속에서 떠올린 것은 아버지였다. 돌아오는 아들을 보고 '달려가 아들의 목을 껴안고 입을 맞추었다'(루카 15,20)는 성경의 장면을 이처럼 깊이 있게 표현한 그림은 없다. 그림 속 큰아들의 불만과 하인들의 조롱 섞인 눈빛은 빌리의 아버지를 배신자라고 야유하던 노조 동료들을 연상시킨다. 자비는 하느님 아버지의 외로운 사랑이다. 아버지에게는 무엇보다 아들이 소중하다. ✿

체육관

©김현정 작, 2021, 디지털 페인팅

오직 평화를 주소서

Cinema
위대한 독재자

╳

Painting
게르니카

전쟁의 결과는 참혹하다. 겪었든 겪지 않았든, 우리 모두는 전쟁의 참상을 익히 알고 있다. 전쟁을 일으킨 누군가의 광기가 수많은 무고한 이들을 생사의 갈림길에 내몰고 깊은 슬픔과 고통 속에 가두는 것이다. 지금 이 순간에도 어딘가에서 전쟁이 벌어지고 있다. 평화의 기도가 필요한 때이다.

많은 예술가들이 자신의 작품을 통해 평화의 고귀함을 일깨웠다. 제2차 세계대전(1939~1945)이 발발하기 이전에 제작된 찰리





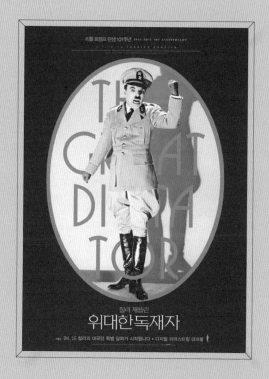

: 위대한 독재자 :

The Great Dictator

《위대한 독재자》는 찰리 채플린이 감독, 제작, 각본, 주연을 맡은 영화다.
1940년에 발표한 이 작품에는 아돌프 히틀러와 나치즘에 대한 풍자와 조롱이 담겨 있다.
이 때문에 나치 독일은 이 영화를 수입하지 않았다.

채플린(1889~1977)의 영화 '위대한 독재자'가 대표적 사례이다. 당시로서는 매우 대담하고 위험천만한 작업이었다. 이 영화는 히틀러의 독재 정치를 풍자한 블랙 코미디이다.

메가폰을 잡은 찰리 채플린은 영화 속 주인공인 독재자 힌켈과 유대인 이발사로 1인 2역을 한다. 독일과 아돌프 히틀러를 모델로 한 가상의 토매니아 제국과 제국의 지배자 힌켈, 제1차 세계대전 전장에서 장교를 도와 탈출하던 중 비행기 추락 사고로 기억상실증에 걸린 제국의 유대인 이발사 찰리가 주인공이다. 찰리가 병원에서 지내는 동안 독재자 힌켈이 나타나 유대인을 탄압한다.

세상 물정 모르는 찰리는 자신의 이발소로 돌아와 일을 시작하고 여느 유대인처럼 괴롭힘을 당하다가 결국 나치를 상징하는 쌍십자가당 힌켈에 의해 수용소로 끌려간다. 하지만 우여곡절 끝에 군복을 훔쳐 탈주에 성공한다. 마침 똑같이 생긴 힌켈은 짧은 휴가를 즐기다 그로 오인되어 체포되고, 이발사는 독재자를 대신하여 제국의 황제 노릇을 하게 된다.

영화의 말미에서 찰리가 힌켈이 되어 대중 앞에서 연설하는 장면은 세계 평화와 인간의 가치에 대한 찰리 채플린의 철학을 보여준다. 온몸을 던지며 난장판을 치는 우스꽝스러운 연기로 무성영화를 고집했던 그가 자신의 목소리를 낸 것이다. 6분 정도 이어진 이발사 찰리의 연설을 위해 '위대한 독재자'는 찰리 채플린의 첫 번째 유성영화가 되었다.

위대한 코미디언이자 탁월한 감독이었던 찰리 채플린은 히틀러와 그의 나치당을 희화화하며 전쟁과 파시즘에 반대했다. 1940년 영화 개봉 당시 미국은 유럽 전선에서 나치 독일과 중립 상태였다. 때문에 찰리 채플린은 유대인 수용소의 존재를 알지 못했다고 한다. 그의 성역 없는 상상력이 돋보이는 대목이다.

'위대한 독재자'가 반전 걸작 영화라면, 반전 명화로는 동시대의 스페인 화가 파블로 피카소(1881~1973)의 '게르니카'가 있다. 게르니카는 당시 스페인 내전을 겪고 있던 스페인 바스크 지방에 있는 마을 이름이다. 나치 독일은 자신들에게 협력하는 프랑코군을 지원하기 위해서 나치 독일 콘도르 사단의 폭격 부대

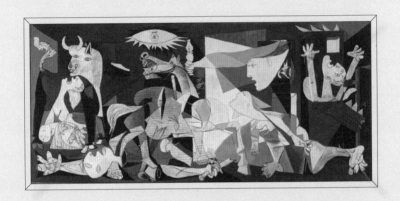

∶ 게르니카 ∶

Guernica

〈게르니카〉는 스페인 내전을 소재로 한 파블로 피카소의 작품이다.

1937년 4월 26일, 나치군이 스페인 게르니카 일대를 24대의 비행기로 폭격하는 참상을

신문으로 접하고 그림으로 그렸다고 한다. 독일군의 폭격으로

1,654명의 사망자와 889명의 부상자가 발생하였다.

를 파견한다. 그들이 퍼부은 5만 발의 포탄으로 인해 도시 인구의 삼분의 일에 달하는 1,654명의 사망자와 889명의 부상자가 발생하였다.

 사실 이 폭격은 나치군이 자신들의 신무기 실험과 그 성능을 알아보기 위한 것이었다고 한다. 이 사실에 격노한 피카소는 '게르니카'를 그려 1937년 파리 세계박람회에 출품함으로써 나치의 만행을 전 세계에 알렸다. 이렇듯 천재 예술가들은 자신의 작품을 통해 적극적으로 나치 독일에 대항하고 세계 평화를 외쳤다. 🐾

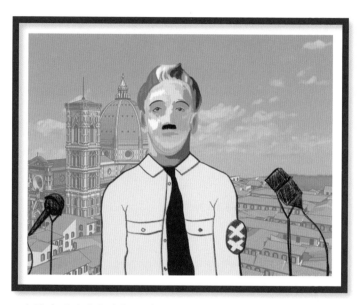

찰리 채플린이 싸우는 법

©김현정 작, 2021, 디지털 페인팅

다르다는 게 죄는 아니잖아요?

Cinema
지상의 별처럼

✕

Art
호박

다르다는 것, 세상의 눈높이와 다르다는 것은 불편하다. 우리는 익숙한 틀에 맞추려고 스스로를 강박한다. 자신도 모르게 같아야 한다고, 같도록 해야 한다고 생각한다. 하지만 2012년에 개봉한 인도 영화 '지상의 별처럼'은 '달라도 괜찮다'는 사실을 스며들듯이 자연스럽게 이해시킨다.

우리나라 못지않은 교육열을 자랑하는 인도, 여덟 살 꼬마 이샨은 부모의 기대와는 달리 학교에서 문제아로 찍힌다. 글자가

춤을 추고 '3X9=3'이라고 말한다. 형은 1등을 놓치지 않는 우등생인데, 이샨은 유급생이 된다. 집에서조차 전혀 이해받지 못하고, 친구들의 따돌림과 선생님의 꾸중만이 그와 함께한다.

이샨의 어지러운 그림은 사실 그가 살아가는 세계이다. 유일한 위로는 혼자 상상의 나래를 펼치는 일이다. 아버지는 어린 자식을 세상에 맞추고자 기숙 학교에 보내지만 가족들과 떨어진 이샨은 엄격한 학교 규율 속에서 공포에 떨며 생기를 잃는다. 그러던 어느 날, 임시 교사로 발령받은 미술 선생님 니쿰브의 눈에 띄게 된다.

니쿰브는 '글자가 춤을 춘다'는 이샨의 말에 학습장애의 하나인 난독증임을 금세 알아챈다. 자신도 똑같은 일을 겪었기 때문이다. 그는 이샨의 부모에게 난독증의 증상에 대해 설명하고 닫힌 이샨의 마음을 열기 위해 정성을 쏟는다. 이샨의 눈높이에 맞춰 이야기하고, 미술 시간에 좋아하는 그림을 그리도록 격려하자 이샨도 서서히 마음을 연다.

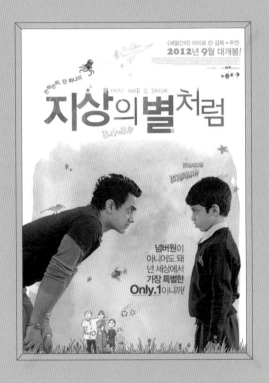

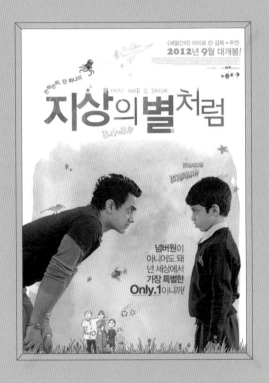

∶ 지상의 별처럼 ∶
Like Stars on Earth

《지상의 별처럼》은 2007년 개봉한 인도의 드라마 영화다.
레오나르도 다빈치, 아인슈타인, 피카소도 앓았다는 난독증을 소재로 했다.
높은 교육열로 유명한 인도의 강압적 교육 방식에 대한 비판을 담고 있다.

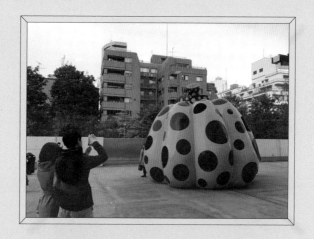

: 호박 :

Pumpkin

현대 설치미술의 대가 쿠사마 야요이(1929~)의 호박 조형물.
어린 시절 일본에서 전쟁을 겪은 그녀는 다락방에 있던 호박을 보고
위안과 포근함을 느꼈다고 한다.

영화의 피날레는 학교 구성원이 모두 참가하는 사생대회로, 선생님과 학생들이 함께 어울리는 축제가 되었다. 사생대회 심사위원으로 오늘의 니쿰브를 있게 한 그의 선생님이 왔다. 다르다는 것에 대한 이해와 사랑이 없었다면 니쿰브도 이샨도 분명 세상과 단절될 수밖에 없었을 것이다.

다르다고 숨기보다는 이를 극복하고 특별한 아름다움으로 승화시킨 예술가들이 있다. 현대 설치 미술의 대가 쿠사마 야요이 (1929~)가 그렇다. 그녀는 어린 시절부터 정신 착란 증세를 보였지만, 이를 모르는 부모의 구타와 학대에 시달렸다고 한다. 25세가 되어서야 비로소 자신에게 정신병이 있다는 사실을 알게 된다.

작품 활동을 위해 뉴욕으로 건너가지만 정신 착란이 심해져서 결국 일본으로 되돌아온다. 그 후 줄곧 자신이 입원한 정신병원 옆에 작업실을 두고 치료와 예술 작업을 병행한다. 그녀는 환영과 편집적 강박증으로 인해 일정한 패턴을 반복적으로 그렸는데, 물방울무늬는 크게 대중적인 사랑을 받았으며 세계 패

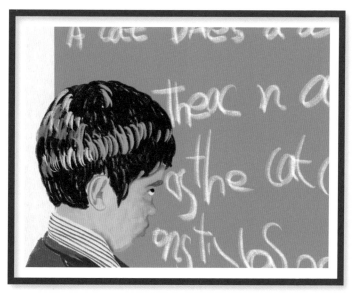

어쩌라고

©김현정 작, 2021, 디지털 페인팅

선계에도 차용되었다.

어린 시절 일본의 전쟁을 겪은 그녀는 다락방에 있던 호박을 보고 위안과 포근함을 느꼈다고 한다. 스트레스가 심하면 일정한 행동을 무한히 반복하는 정형 행동을 하는데, 창작을 하는 시간만큼은 그 속박에서 자유로워졌다. 그녀가 설치 미술 작품으로 만든 '호박'은 보는 이들에게도 편안함과 위로를 건넨다. 쿠사마와의 영화 속 이산은 남과 달랐기에 고통을 받았지만 지상의 별처럼 빛나는 삶을 보여 주었다. 🕸

시詩는 이해하는 게 아니랍니다

Cinema
일 포스티노

╳

Painting
와성십리출산천

요즘 '저녁과 주말이 있는 삶'이 화두이다. 삶에서 일과 생활의 균형, 즉 워라밸(Work and Life Balance)을 찾자는 것이다. 누군가는 자기계발을 계획하고, 누군가는 여행 가방을 싼다. 우리들 마음속에 정서의 나무를 키우고 그늘을 꿈꾸는 자유가 주어진 셈이다.

2017년에 재개봉한 '일 포스티노'는 잔잔한 시적 감성을 전하는 이탈리아 영화이다. 영화는 노벨 문학상 수상자이며 칠레의

: 일 포스티노 :

Il Postino

《일 포스티노》는 마이클 래드포드 감독의 1994년 드라마, 멜로/로맨스 영화로
벨기에에서 제작되었다. 주연을 맡은 마시모 트로이시는 영화 촬영을 완료하기 위해
심장 수술을 연기했는데, 촬영이 끝난 다음날 치명적인 심근경색으로 사망했다고 한다.

국민 시인 파블로 네루다(1904~1973)를 소재로 한 안토니오 스카르메타의 동명 소설 '네루다의 우편배달부'를 영화화한 것이다. '사랑에 빠지면 시인이 된다'라고 했던가, 영화 속 임시 우편배달부 마리오는 시인의 눈을 가지게 된다.

이탈리아의 작은 섬 칼라 디소토, 아버지를 따라 어부가 되기 싫었던 마리오는 극장에서 네루다가 이 작은 섬으로 망명을 온다는 뉴스를 접한다. 섬을 통틀어 단 한 명의 수신인인 네루다를 위해 우편 배달원을 뽑는다는 소식에 그는 백수 생활을 청산한다. 네루다에게 서명과 함께 자신의 이름도 써 달라고 부탁하기 위해, 시집을 한 권 준비해서 배달을 가지만 꿈은 이뤄지지 않는다.

시집은 알 수 없는 말뿐이었다. 마리오가 이처럼 그와의 친분을 과시하려 한 것은 선술집 아가씨 베아트리체 루소 때문. 그는 그녀의 사랑을 얻기 위해 네루다의 시를 도용하여 연애 편지를 쓴다. 그마저도 그녀의 숙모에게 발각되어 결국 네루다의 집에 숨는다. 전후 사정을 알게 된 네루다는 그녀와 결혼할 수 있

도록 돕는다. 그리고 수배령이 취소된 네루다는 부인과 함께 칠레의 고향으로 돌아간다.

5년이 지난 후, 섬에 다시 들른 네루다는 이미 고인이 된 마리오가 자신의 녹음기에 남긴 것들과 마주한다. '이 섬의 아름다움이 무엇이냐?'는 자신의 질문에 대한 답이다. 바다의 작은 파도와 큰 파도, 절벽의 바람소리, 나뭇가지에 이는 바람소리, 아버지의 서글픈 그물, 신부님이 치는 교회의 종소리, 밤하늘에 반짝이는 별, 아내 뱃속에서 들리는 아들의 심장 소리가 녹음되어 있었다. 또한 그는 네루다에 대한 그리움으로 시인의 눈을 가지게 되었음을 고백한다.

시가 무엇이기에 사람을 변화시키고 사랑하는 마음을 품게 만드는가? 중국 인민 예술가 치바이스(1860~1957)의 시의(詩意)를 그린 그림은 몸소 경험하라고 말한다. 그는 흙수저로 태어나 소목장(小木匠)으로 살았지만, 그림과 시를 배우며 문인들과의 교류를 통해 시적 정취가 넘치는 그림을 많이 그렸다.

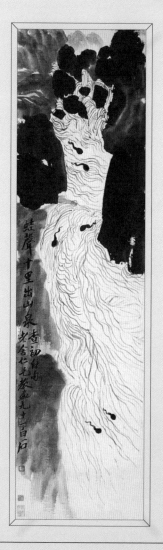

: 와성십리출산천 :

蛙聲十里出山泉

베이징을 대표하는 작가 라오서老舍는
도시 빈민 계층의 생생한
묘사와 유머와 풍자를 통한
현실 비판에 뛰어났다.
이 작품은 라오서의 구체적인 요구에 맞춰
치바이스가 그린 작품 중 하나다.

91세에 그린 '와성십리출산천(蛙聲十里出山泉)'은 중국의 대문호 라오서(1899~1966)가 주문한 그림이다. 라오서는 편지에서 청나라 사신행(1650~1727)의 시구('청개구리 울음소리가 들리는 곳은 주변 10리 안에 반드시 산 속의 샘물이 나온다.')를 적고 그 옆에 주필로 '올챙이 너댓 마리가 물을 따라 꼬리를 흔들고, 개구리는 없으나 울음소리가 상상이 되어야 한다.'라고 썼다. 이 작품은 라오서의 구체적인 요구에 맞춰 그린 것으로 두 대가의 협업의 결과이다.

치바이스는 자신이 보고 느낀 것을 그렸는데 마음속에서 시를 얻어야 그림을 그릴 수 있다고 했다. 영화 속 네루다는 마리오에게 말한다. "시를 이해하는 가장 좋은 방법은 감정을 직접 경험해 보는 것뿐이야." 🐸

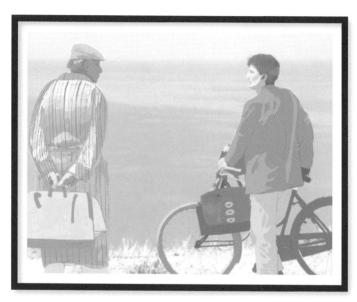

마음속에서 시詩를 얻어야

©김현정 작, 2021, 디지털 페인팅

때론 아름답게, 때론 부조리하게

Cinema
개를 훔치는 완벽한 방법

X

Painting
런던 해크니가의 그래피티

사람은 누구나 약자라고 느끼는 순간이 있다. 그 순간의 모멸
감과 비참함은 너무나 강렬해서 쉽게 지워지지 않는다. 하지만
반대의 경우, 즉 자신이 강자의 위치에서 하는 행동은 거의 무
의식적이어서 스스로를 되돌아보기 힘들다. 그것이 소위 갑질
의 정체가 아닐까 싶다. 요란한 삶의 포장지를 뜯어보면 누구나
여리고 약한 면을 가지고 있음을 인식하고, 소외된 사람들에게
관심을 가져야 할 이유이다.

열 살 소녀 지소는 하루 아침에 집을 잃고 한 달째 미니 봉고 차에서 엄마와 남동생과 함께 의식주를 해결하고 있다. 아빠의 파산으로 거리로 내몰린 것이다. 엄마는 딱 일주일만 있으면 이사 간다고 하지만 믿을 수 없다. 2014년 마지막 날에 개봉한 영화 '개를 훔치는 완벽한 방법'의 시작점이다.

아이들은 부동산 사무실 외벽에 붙어 있는 '평당 500만 원'이라는 광고를 보고, 집을 사겠다고 돈 벌 궁리를 한다. 마침 잃어버린 개를 찾아주면 500만 원을 준다는 전단지를 발견한다. 전화로 물으니 이미 찾았다고 해서 실망하지만 이내 아이디어를 얻는다. 개를 유괴해서 현상금을 걸게 한 다음, 개를 돌려주고 사례금을 받는 것이다.

너무 가난한 집의 개는 안 된다. 가난해서 현상금을 줄 여력도 없을 테니까. 너무 부잣집 개도 안된다. 부자는 개를 다시 살 테니까. 어중간하게 잘 사는 집의 개, 또 하나 자신들이 들고 뛸 수 있는 어중간한 크기의 개여야 했다. 레스토랑 노부인의 개, 월리가 낙점됐다. 아이들은 작전대로 월리를 납치한다. 하지만

: 개를 훔치는 완벽한 방법 :

How To Steal A Dog

《개를 훔치는 완벽한 방법》은 2014년 발표한 대한민국 영화로 세계적인 베스트셀러 바바라 오코너의 동명 소설을 원작으로 했다. 공감을 빚어내는 유머, 인간을 바라보는 따뜻한 시선이 호평받았으며 어른들을 위한 판타지라 할 만하다.

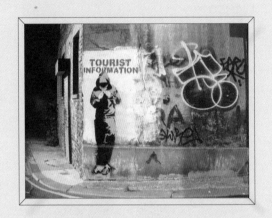

: 런던 해크니가의 그래피티 :

뱅크시(1974~)의 그래피티가 그려진 담벼락.
반사회적인 방식으로 자본주의의 부조리를 비판한 그의 낙서는
아이러니하게도 수십만 달러에 거래된다.

월리를 찾는 전단지도 현상금도 없다.

월리는 레스토랑 노부인의 아들이 키우던 개다. 먼저 세상을 떠난 아들은 어머니에게 개와 그림만을 남겼다. 노부인은 죽은 아들을 이해할 수 없었지만 레스토랑 지배인인 조카를 통해 유작을 사들인다. 다른 한편으로는 월리에게 전재산을 물려주는 유서도 작성했다. 월리가 사라지자 조카는 유산이 자신에게 돌아올 거라 생각하고 월리가 집을 나갔다고 거짓말을 한다.

아이들은 폐지 줍는 노숙자 아저씨 대포의 도움으로 노부인에게 무사히 개를 돌려주고 현상금 500만 원이 필요했던 이유를 고백한다. 개의 존재를 통해 아들을 이해할 수 있게 된 노부인은 지소 엄마로부터 500만 원을 받고 전세로 살 집을 내준다. 대포는 지소를 통해 남겨진 가족의 심정을 알게 되었고, 지소네도 집 나간 아빠를 기쁨으로 기다릴 수 있게 되었다.

영화 '개를 훔치는 완벽한 방법'은 얼굴이 알려지지 않은 '거리의 아트 테러리스트' 뱅크시(1974?~)를 생각나게 한다. 대중들은

메롱

©김현정 작, 2021, 디지털 페인팅

반사회적인 방식으로 자본주의의 부조리를 비판한 그의 그림에 열광했다. 하지만 아이러니하게도 그의 작품은 수십만 달러라는 거금에 거래된다. 신자유주의를 비판하는 내용인데도 말이다.

런던의 해크니 거리에 사는 한 소년이 뱅크시에게 보낸 메일은 씁쓸하다. 뱅크시가 그곳에 남긴 그래피티 작품 때문에 젊은 엘리트들과 학생들이 몰려들었다. 임대료가 올라 정작 소년과 가족은 그곳을 떠나야만 한다는 것이다. 소년은 제발 그가 잘 사는 동네에 낙서하길 바란다. 영화도 소년도 말한다. 도움조차 구하지 못하는 힘없는 이웃을 살펴야 한다고. 🐙

'울림'이 오는
순간

평화는 침묵 속에 거한다

Cinema
위대한 침묵

╳

Painting
수태고지

연일 폭염에 태풍마저 기다려진다. 열사병, 탈진 등 온열 질환과 농수축산물 관리에 비상이다. 지치고 힘든 일상은 우리 모두의 인내심을 시험하는 듯하다. 이럴수록 고요한 수도원에서의 피정이 그립다. 모든 것을 다 내려놓고 멍하니 앉아 침묵하는 것이다.

'위대한 침묵'은 알프스 첩첩산중 깊은 계곡에서 독일 감독 필립 그로닝이 홀로 1년 동안 자연광으로 모든 장면을 담아낸 다

: 위대한 침묵 :

Die Große Stille

《위대한 침묵》은 2005년 발표한 필립 그로닝 감독의 다큐멘터리 영화다.
프랑스 샤르트뢰즈 산맥 정상에 위치한 그랑드 샤르트뢰즈 수도원에 머무는
카르투시오회 수사들의 일상을 카메라에 담았다.

큐멘터리 영화이다. 수사님들의 극도로 절제된 금욕의 시간을 장장 168분에 걸쳐 보여준다.

오랜 기다림 끝에 카메라 앵글에 담긴 그랑드 사르트뢰즈 봉쇄 수도원의 카루투지오회 수사님들의 생활은 위대한 침묵 그 자체이다. 허락된 수도원 내부 촬영에 비친 수사님들의 생활은 정지된 듯 이어지는 시간과 자연 속에서 오직 침묵으로 일관한 엄격한 일상이다.

감독은 수도원의 생활을 직접 체험하며 세상과 단절된 그곳 분위기를 잘 담아냈고, 촬영은 수사님들의 생활 방식을 따르면서 진행됐다. 영화는 그저 수사님들의 담담한 묵언의 일상을 보여 주기에 이렇다 할 스토리는 없다. 하지만 보는 내내 우리로 하여금 거룩하고 숭고한 분위기를 느끼게 하기에 충분하다.

영화 말미에 시각장애인 노 수사님은 "왜 사십니까?"라는 질문에 이렇게 답한다. "그분을 만나고 싶을 수록 죽음을 두려워해서는 안 된다. 하느님은 우리가 잘 살기를 바란다. 내 시력을

빼앗은 하느님께 감사한다. 내가 이렇게 된 일은 내 영혼에 유익한 일이라고 확신한다. 하느님은 무한히 선하시고 전능하시며 인간의 유익을 위해서 활동하신다는 것을 알아야만 한다. 그래서 그리스도인은 행복하다. 늘 우리 삶을 통찰하시는 하느님이시기에 우리는 걱정할 이유가 전혀 없다."

대중영화에 길들여진 현대인에게 지루할 수밖에 없는 다큐멘터리 영화가 전 세계적으로 조용한 돌풍을 일으키며 찬사를 받는다. 마음을 사로잡은 영화의 첫 장면은 생활에 필요한 최소한의 가구만이 있는 독방에서 기도하는 수도자의 모습이다. 그 모습에서 초기 르네상스 시대에 활동했던 이탈리아 화가 프라 안젤리코(1395~?)가 그린 성화 '수태고지'가 생각났다.

도미니코회의 수도자로 신부이고 화가였던 프라 안젤리코. 그는 수도회에 입회하기 전에 화가로 활동했는데 본명은 귀도 디 피에트로이다. 기도하는 시간을 제외하고 오직 정성스럽게 그림만을 그렸다는 그는 사람들에게도 친절해 '천사 같은'이라는 뜻의 '프라 안젤리코'라는 이름을 얻는다.

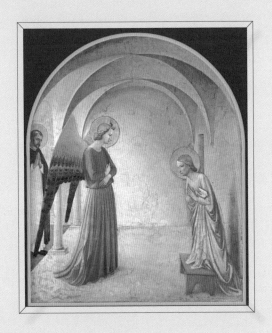

: 수태고지 :

The Annunciation

수태고지를 주제로 많은 화가들이 작품을 남겼다. 수도사이자 화가인
프라 안젤리코는 그림을 그리기 전에 늘 기도하고 무릎을 꿇고 그림을 그렸다고 한다.
프라 안젤리코의 《수태고지》는 과거 도미니코회 수도원 건물이었던
산마르코 박물관에 소장되어 있다.

그의 그림 '수태고지'는 과거 도미니코회 수도원 건물이었던 산마르코 박물관에 걸려 있다. 성서에서 동정 마리아가 성령으로 인해 예수님을 잉태한다는 소식을 가브리엘 천사를 통해 알게 되는 바로 그 장면이다. 수도원 내부를 배경으로 그린 그림에는 동정 마리아와 천사밖에 보이지 않는다. 마치 수도원 어딘가에서 일어났던 일을 기록한 것처럼 보인다. 수도자들의 기도를 돕기 위해 그려진 이 작품은 하느님의 침묵을 품고 있다. 영화도 그림도 피정처럼 깨끗하다. 🐚

침묵의 열매

©김현정 작, 2021, 디지털 페인팅

우리 시대의 요괴는 누구인가?

Cinema
센과 치히로의 행방불명

✕

Painting
타키야사 마녀와 해골 유령

더운 날씨가 계속되고 있다. 며칠 전부터 초등학교 다니는 어
린 조카는 에어컨을 끄고 선풍기를 쓰자고 난리다. '온실효과'가
북극곰이 사는 곳을 파괴한다고. 문득 조카와 '센과 치히로의
행방불명'의 주인공 치히로가 오버랩된다.

최고의 애니메이션으로 손꼽히는 '센과 치히로의 행방불명'은
일본의 미야자키 하야오(1941~) 감독의 2001년 개봉작이다. 시대
비판과 만화가 주는 재미를 놓치지 않는 미야자키 하야오 감독

의 작품은 비유와 상징이 많아 언제 봐도 새롭다. 영화 속 주인 공 소녀는 귀엽지만 모험심이 강하고 소심하지만 용기 있게 행 동한다.

치히로 가족은 시골로 이사 가던 길에 급정차 사고로 길을 잘 못 들어 폐쇄된 놀이 공원에 도착한다. 고급 외제 차에서 내린 엄마 아빠는 홀린 듯 주인 없는 식당에서 게걸스럽게 음식을 먹 기 시작하고 밤이 되자 돼지로 변한다. 처음 온 곳으로 돌아가 지 못한 치히로는 온갖 요괴들이 몰려드는 온천장에서 본명을 뺏긴 채 '센'이라는 이름으로 일하게 된다.

소년 하쿠는 센을 도와 탈출할 기회를 엿본다. 무엇보다 본명 인 치히로를 잊지 말라고, 본명을 잊으면 자신처럼 영원히 예전 세상으로 돌아갈 수 없다고 말해준다. 요괴들의 온천장에서도 돈이 최고이다. 하지만 센은 금전에 휘둘리지 않고 아이만의 순 수한 온정으로 요괴 손님들을 위해 온갖 궂은일을 마다하지 않 는다.

마법보다는 노동으로 검소한 생활을 하는 요괴 제니바의 도움

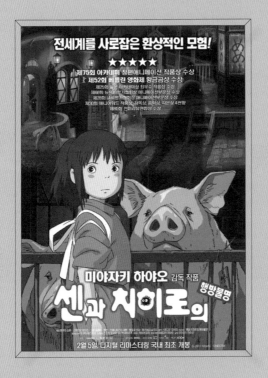

: 센과 치히로의 행방불명 :

The Spiriting Away Of Sen And Chihiro

《센과 치히로의 행방불명》은 스튜디오 지브리가 제작한 일본의 애니메이션 영화다.
미야자키 하야오가 감독과 원작, 각본을 맡았다. 2002년 베를린 국제영화제 금곰상,
2003년 아카데미 장편 애니메이션상을 받았다.

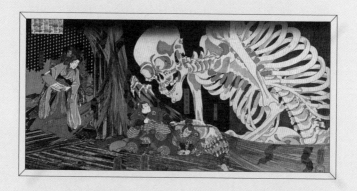

: 타키야사 마녀와 해골 유령 :

일본 에도 시대에 활동했던 우끼요에 작가, 우타가와 쿠니요시(1797~1861)는
도쿠가와 막부의 폭정을 요괴를 제압하는 무사로 비유한 작품들을 많이 남겼다.
무사는 가해자이고 요괴는 폭정의 피해자다.

으로 센은 돼지로 살아가던 부모를 구출하고 폐 유원지를 빠져 나오면서 한바탕 소동은 끝이 난다. 자연의 파괴, 일본 버블 경제의 몰락, 탐욕스러운 자본주의로 인한 가정 파괴 속에서 어린 소녀의 강인한 생명력이 오히려 잘못된 길에서 탈출하게 한다.

애니메이션 속 요괴 세상은 이미 일본의 풍속 목판화 우끼요에 작품에 표현되었다. 일본 내 영화 흥행 순위 1위를 차지한 애니메이션의 탄생 배경에 우끼요에 전통이 있다는 것이다. 우타가와 쿠니요시(1797~1861)는 일본 에도 시대에 활동했던 우끼요에 작가로 도쿠가와 막부의 폭정을 요괴를 제압하는 무사로 비유했다. 무사는 가해자이고 요괴는 폭정의 피해자이다.

20세기에 들어서자 쿠니요시가 남긴 기상천외한 요괴 그림은 큰 사랑을 받는다. 해골 요괴가 그려진 3부작 우끼요에는 일본의 민간 설화와 사회적 풍자를 교묘히 섞은 작품이다. 갑자기 질문이 떠올랐다. 쿠니요시가 저항했던 권력이 우끼요에 작가를 억압한 지배층이었다면, 미야자키가 영화 속에서 요괴로 풍자한 세력은 누구일까? 🐾

황금 앞의 요괴

©김현정 작, 2021, 디지털 페인팅

어둠은 빛을 이겨 본 적이 없다

Cinema
미션

✕

Painting
과달루페 성모님

'그 빛이 어둠 속에서 비치고 있다. 그러나 어둠이 빛을 이겨 본 적이 없다.'(요한 1, 5) 진리를 따르면 저항에 부딪치고 희생마저 감수해야만 한다는 사실을 알면서도, 의인들은 지금 이 순간 불의에 저항하며 종교적 신념에 맞게 살아가고 있다.

롤랑 조페 감독의 1986년 영화 '미션'은 18세기 남미 대륙에서 선교 활동을 한 예수회 선교사들의 감동 실화를 재구성했다. 1750년 체결된 마드리드 조약에 따라 포르투갈은 예수회와 과라니 부족에게 원주민 보호구역을 넘기고 숲으로 돌아가라고

권고한다. 하지만 포르투갈과 스페인의 노예 상인들로부터 과라니족을 보호하던 예수회 신부님들은 서구 열강의 침략 행위에 끝까지 저항한다.

한편, 포르투갈과 스페인은 로마 교황청에 얘기해 예수회가 과라니족을 보호하지 못하게 압박하지만, 현지 예수회 신부님은 오히려 포르투갈령과 스페인령의 경계에 위치한 과라니족의 영토를 로마령으로 보호해 줄 것을 요청한다. 성가를 부르고 악기를 다룰 줄 아는 영적인 존재임을 보여 주는 원주민. 하지만 교황의 특사로 온 추기경은 이들을 궁지에 모는 선택을 한다.

교황에게 보내는 추기경의 편지에서 '살아 있는 자의 기억 속에 죽은 자의 영혼이 영원히 살아가는'이라는 글귀는 순교의 참뜻을 일깨운다. 기억해야 할 교회 역사의 부끄러운 사건들 속에서 일하시는 하느님을 생각하게 하는 그림으로 멕시코의 '과달루페 성모님'이 있다.

멕시코 원주민이 스페인의 압제 속에서 겨우 목숨을 부지하던 1531년 12월, 성모님이 가톨릭으로 개종한 농부 후안 디에고 앞

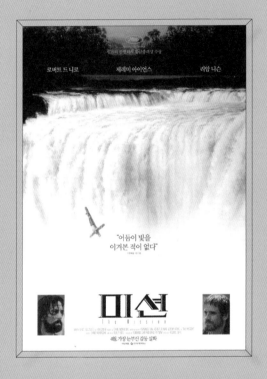

: 미션 :

The Mission

《미션》은 1986년 발표한 영국의 드라마 영화다.

1986년에 칸 영화제에서 황금종려상을, 오스카에서 최고의 영화예술상을 받았다.

당대 최고의 종교 영화 중 하나다.

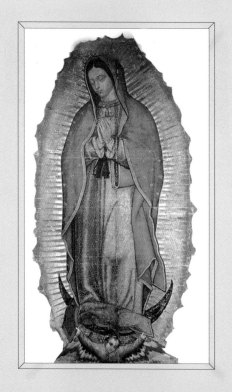

: 과달루페 성모님 :

Our Lady of Guadalupe

테페약 성당에 모셔져 있는 〈과달루페 성모님〉은
농부 후안 디에고의 망토에 새겨진 그림이다. 성모님의 형상은 도료나 붓질의 흔적이 없고,
오랜 세월에도 섬유 조직과 색감의 변화가 거의 없다.

에 발현하신다. 그리고 자신이 발현한 곳에 성당을 세우도록 부탁한다. 하지만 원주민의 말을 믿지 못하는 주교는 증표를 요구하기에 이른다.

성모님 말씀대로 산 정상에서 장미꽃을 딴 디에고는 자신의 망토에 싸서 주교에게 가져간다. 망토를 펼치자 장미꽃이 쏟아지고 갈색 피부와 검은 머리를 한 성모님의 형상이 망토에 새겨져 있었다. 이 광경에 깜짝 놀란 주교는 무릎을 꿇고 원주민의 말을 믿지 않은 잘못에 대하여 참회의 기도를 올린다. 주교가 놀랄 수밖에 없었던 이유 중 하나는 망토에서 스페인에서도 주교의 고향에서만 재배되는 품종의 장미가 쏟아졌기 때문이다.

테페약 성당에 모셔져 있는 '과달루페 성모님'은 현대 과학으로도 그 신비가 풀리지 않는다. 망토에 새겨진 성모님의 형상은 도료나 붓질의 흔적이 없고, 오랜 세월에도 섬유 조직과 색감의 변화가 거의 없다. 영화 '미션' 속 신부님들의 순교는 어둠 속 빛처럼 억압받는 이들의 희생을 어루만지기 위해 발현하신 성모님의 사랑처럼 언제나 깊은 감동을 주고 있다. 🐙

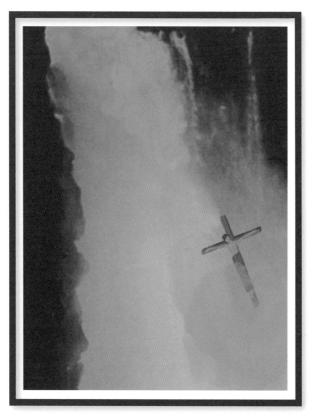

어둠은 빛을 이겨본 적이 없다

©김현정 작, 2021, 디지털 페인팅

기댈 곳 없는 세상에서

Cinema
내일을 위한 시간

╳

Painting
고기 시리즈

연일 뉴스를 장식하는 무분별한 폭력과 일탈, 그리고 차별 속에서 갈수록 두려움만 느껴진다. 일상생활 속 무한 경쟁에 좀처럼 서로에게 마음을 열기도 어렵다. 정작 우리 자신도 이해받지 못하고 기댈 곳 없다 보니, 이웃의 딱한 처지에 눈을 감고 만다. 기댈 곳 없는 사회, 너나없이 '나도 힘들어!'라고 말한다.

2015년 개봉작 '내일을 위한 시간'은 사회문제에 천착하며 인간애를 잃지 않는 다르덴 형제의 영화로, 우울증으로 병가를 냈

던 주인공 산드라의 복직을 두고 벌어진 기나긴 이틀 낮과 하룻
밤의 이야기이다. 복직을 앞둔 산드라는 한 통의 전화를 받는
다. 회사가 제안한 투표에서 동료들이 그녀와 일하는 대신 보너
스를 선택했다는 것. 하지만 투표가 공정하지 않았다는 제보로
월요일 아침 재투표가 결정된다.

산드라는 자신의 얼굴을 보면 동료들의 마음이 달라질 거라
고 생각한다. 주말 동안 산드라는 자신의 복직 대신 보너스를
택한 동료들을 찾아가지만 보너스를 포기하고 자신을 선택해
달라는 말은 좀처럼 꺼내기가 어렵다. '1000유로의 보너스를 받
는 대신 나의 복직에 투표해주면 좋겠어.' 산드라는 동료들에게
이 말을 반복한다. 하지만 동료들에게도 나름의 사정이 있다.

산드라와 마찬가지로 동료들의 집안 형편 또한 다를 바 없다.
하루만 일을 쉬어도 바로 곤란한 처지이다. 투표 날, 한 표 차이
로 그녀의 복직은 무산된다. 직원들의 불만을 의식한 회사 임원
은 그녀에게 비정규직 직원을 자르고 복직시켜주겠다고 제안한
다. 그녀는 당당하게, 그리고 담담하게 이러한 제안을 거절한

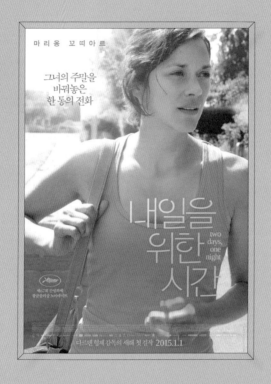

: 내일을 위한 시간 :

Deux jours, une nuit

다르덴 형제가 각본과 감독을 맡은 영화 《내일을 위한 시간》은 벨기에, 프랑스, 이탈리아의
합작 영화다. 마리옹 코티아르, 파브리치오 론조네가 출연했다.

: 고기 시리즈 :

중국 현대화가 쩡판즈의 〈고기肉 시리즈〉 속 인물들은 생존을 위해 비릿한 푸줏간에서
무뎌진 감각으로 육신을 드러낸 채 일하고 쉰다.

채 회사를 떠난다.

　가파른 삶에 내몰린 현대인의 생존 욕구를 교묘히 이용하는 잔인한 셈법은 어디에나 존재한다. 중국 현대 화가 쩡판즈의 '고기(肉) 시리즈' 속 인물들은 생존을 위해 비릿한 푸줏간에서 육신을 드러낸 채 일하고 있다. 날고기와 노동자의 몸은 모두 시뻘겋다. 힘겨운 삶에 거칠어지고 감각마저도 마비된 것이다.

　쩡판즈의 고향인 후베이성 우한에서, 그의 작업실은 정육점 거리에 있었다. 우한은 충칭, 난징과 함께 중국에서 여름에 무덥기로 유명한 곳이다. 숨 막히게 무더운 여름, 그는 냉동실 고기를 꺼내어 그 위에 천을 덮고 낮잠을 청하던 정육점 사람들을 목격했다. 극한의 더위와 졸음은 피비린내와 생고기가 주는 역겨움마저도 잊고 생존 본능에 충실하게 한다.

　영화는 삶의 무게에 짓눌려 친하게 지냈던 직장 동료의 고통마저 외면하는 우리의 모습을 담고 있다. 하루하루 오직 돈에 기대어 살아가는 현대인의 감수성은 갈수록 무뎌지고 있다. 우리의 고통은 쩡판즈 그림 속 푸줏간 일꾼들의 내면과 이어진다. 아무리 비리고 역겨워도 눈 찔끔 감고 가던 길을 가야만 한다. 🐙

기댈 곳 없는

©김현정 작, 2021, 디지털 페인팅

바람이 불어도 새는 날아오른다

Cinema
코러스

╳

Painting
역풍

살아가면서 좋은 사람을 만나고 함께한다는 것은 행운이다. 특히 어린 시절 참된 가르침으로 이끌어 준 선생님은 더 말할 나위가 없다. 스승의 언행은 지식 전달을 넘어 삶과 세상의 가치를 깨닫게 하기 때문이다. 부모 자식 관계와는 달리, 스승과 제자는 서로 선택이 가능하다. 거친 세상에서 참스승은 제자를 곧게 세우는 무한한 힘이다.

2차 세계대전 직후, 프랑스의 작은 기숙학교를 배경으로 한

음악 영화 '코러스'는 언제 봐도 깊은 감명을 준다. 어느 날, 중년의 유명 작곡가 모항주에게 어린 시절 친구 페피노가 찾아오며 이야기가 시작된다. 친구는 오늘의 모항주를 있게 한 마티유 선생님의 일기장을 가지고 왔다. 모항주는 선생님의 일기를 보며 힘들었던 그때를 되돌아본다.

방학이지만 돌아갈 곳이 없는 아이들이 모인 기숙학교. 실패한 작곡가 마티유가 임시직 교사로 부임한다. '잘못에는 체벌뿐!' 오직 체벌만을 강조하는 교장과 다르게 마티유는 전쟁으로 보금자리를 잃어버린 아이들을 위로하고자 포기했던 음악을 다시 시작한다. 노래를 작곡하고 가르치며 아이들의 굳게 닫힌 마음을 두드린다.

아이들의 아름다운 하모니가 교내에 울려 퍼진다. 어린 학생들은 합창을 통해 자신의 음역대를 찾고 나아가 마음에 안식을 얻는다. 한편, 마티유는 교장의 반대에도 불구하고 합창단을 계속 연습시킨다. 문제아로 불렸던 아이들은 학교재단 후원 모임에서 마음을 모아 천사의 목소리를 낸다.

∷ 코러스 ∷

Les Choristes

《코러스》는 2004년 발표한 프랑스의 뮤지컬 드라마 영화다.
이 작품을 통해 감독으로 데뷔한 크리스토퍼 파라티에는 각본 작업에도 참여했다.
2005 뤼미에르상 작품상을 수상했다.

: 역풍 :

쉬베이훙의 1936년 작품 〈역풍〉은 민중을 길들여지지 않는 참새에 빗대어 그린 그림이다.
일본 제국주의에 저항하는 중국 민중을 역풍을 맞으며 날아오르는 참새로 형상화한 것이다.

마티유와 아이들은 전보다 학교생활을 자유롭게 하는 듯하다. 하지만 야외수업을 하고 돌아온 날, 선생님과 아이들은 학교에 불이 난 것을 알게 된다. 책임질 사람이 필요했던 교장은 학교를 비웠다는 이유로 마티유로부터 사직서를 받는다. 교장은 학생들이 마티유를 배웅하는 것조차 막는다. 아이들은 종이비행기를 날려 사랑하는 선생님과의 작별 인사를 대신한다.

음악 교육을 통한 아이들의 자존감 회복은 예술의 치유력과 생명력을 느끼게 한다. 이러한 예술의 힘은 중국의 걸출한 화가이며 훌륭한 미술 교육자인 쉬베이홍(1895~1953)의 예술적 이상과 일맥상통한다. 모두가 어려웠던 시절, 그는 정신적으로나 물질적으로 동시대의 선후배 예술가들을 아낌없이 도왔다.

쉬베이홍의 1936년 작품 '역풍'은 민중을 길들여지지 않는 참새에 빗대어 그린 그림이다. 일본 제국주의에 저항하는 중국 민중을 역풍을 맞으며 날아오르는 참새로 형상화한 것이다. 참새가 역풍 속에서도 생명력을 잃지 않은 것처럼, 종이비행기로 교장의 폭압에 대항하는 영화 속 아이들의 모습은 관객에게 치유를 선사한다. 🦋

길들여지지 않는 바람처럼

©김현정 작, 2021, 디지털 페인팅

당신의 순례길은 어디에 있나요?

Cinema
나의 산티아고

╳

Painting
엠마오의 만찬

배낭에 조개껍데기와 조롱박을 매단 순례자들의 목적지는 성 야고보(스페인어로 산티아고)의 무덤이 있는 산티아고 데 콤포스텔라 대성당이다. 야고보 성인은 당시 로마를 기준으로 땅끝 마을인 이곳까지 와서 복음을 전파하고 예루살렘으로 돌아가 제자 중 가장 먼저 순교한다. 산티아고 순례길은 야고보 성인의 영성을 따르고자 시작되었다.

'나의 산티아고'는 독일에서 최고 전성기를 누리던 코미디언

하페 헤르켈링의 800km, 42일간의 산티아고 순례길 여정을 담은 책 '그 길에서 나를 만나다'를 원작으로 한 독일 코미디 영화다. 어느 날 과로로 심장 발작을 일으킨 하페는 큰 수술을 받고 무기력한 휴식 시간을 갖던 중, 돌연 산티아고 순례길을 걷겠다고 선언한다.

'왜 힘든 길을 걸을까?' 하페는 첫날부터 시작된 고통의 여정에 불평하는 자신을 발견하지만 어느 순간부터 끊임없이 '나는 누구인가?'를 되뇐다. 길가의 풀과 나무가 그의 눈에 들어온다. 마음을 열고 다른 사람들과 소통하니 자신의 삶을 온전히 돌아볼 수 있는 힘을 얻는다. 왜 코미디언이 되었고, 무엇이 여기까지 이끌었으며, 진정 그리워하는 것이 무엇인지.

진정한 사랑을 바라는 하페가 낯선 순례자들과 함께 식사를 통해 친교를 나누는 영화 속 장면에서 문득 미사의 성찬전례 의미가 떠올랐다. 부활하신 예수님께서 제자들을 찾아 가장 먼저 하신 일이 그들에게 음식을 주는 일이었다. 나아가 고난을 받기전, 예수님은 그들과 성찬을 함께하는 일에 가장 신경 쓰셨다.

: 나의 산티아고 :

Ich bin dann mal weg

《나의 산티아고》는 2015년 공개된 독일의 영화로,
유명 코미디언 하페 케르켈링의 기행문 『그 길에서 나를 만나다』를 원작으로 한다.

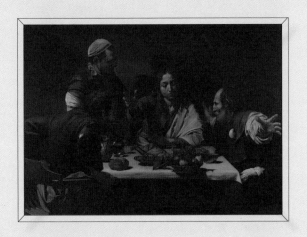

: 엠마오의 만찬 :

Supper at Emmaus

강렬한 사실적 묘사, 빛과 어둠의 대비가 특징인 화가 카라바조(1571~1610)의 작품
〈엠마오의 만찬〉은 루카복음 24장을 형상화했다. 부활하신 예수 그리스도가 엠마오로 가던
두 제자들에게 나타나 함께 저녁 식사를 하는 모습이다.

루카복음 24장의 '엠마오로 가는 두 제자에게 나타나시다'에는 예수님이 자신의 부활을 믿지 못하고 실의에 빠진 두 제자 앞에 나타나 동행자로서 그 모든 일에 대해 설명을 하신다. 하지만 그들은 엠마오에 도착하여 저녁 식사를 같이 할 때까지도 예수님을 알아 보지 못한다. 저녁 식사에서 동행자가 식전 기도를 마치고 축복한 빵을 나눠 주실 때 비로소 그가 그리스도임을 알게 된다.

화가 카라바조(1571~1610)의 '엠마오의 만찬'은 바로 그 순간을 그린 그림이다. 음식을 가져온 하인과 식탁에 앉아 있던 두 제자는 부활하신 예수님을 알아보고 충격에 휩싸인다. 뭐라 형언하기 어려운 격정의 순간이 섬광처럼 지나간다. 오직 예수님이 간직한 침묵만이 빛나고 있다.

삶의 의미를 깨닫고 축복을 받을 수 있다면 그곳이 어디든 성지임에 틀림없다. 2018년 8월 14일 로마 교황청은 국제 순례지로 '천주교 서울 순례길'을 승인하였다. 누구나 신을 만나기 위해 떠나는 순례길이 복음 속 '엠마오 가는 길'이 되기를 바랄 것

순례길 준비물

©김현정 작, 2021, 디지털 페인팅

이다. 순례를 떠날 수 없다면, 카라바조의 그림 속 두 제자와 하인처럼 그리스도와 함께하는 축복이 미사의 성찬에서 이뤄지길 간절히 기도해본다. 🕸

서로의 짐을 져 준다는 것

Cinema
레미제라블

×

Painting
착한 사마리아인

장발장은 굶주려 빵을 훔치다가 잡혀 19년간 옥살이를 한다.
출소 후, 전과자라 일자리를 구하지 못하고 또다시 굶주림에 허
덕인다. 성당을 찾아간 그는 미리엘 주교의 도움으로 음식과 잠
자리를 구하지만 이내 성당의 은 기물을 훔쳐 달아난다. 경찰
에게 붙잡혀온 장발장을 본 미리엘 주교는 은 기물은 그에게 준
선물이라고 말한다.

프랑스의 극작가이자 시인이며 소설가인 빅토르 위고의 소설

﹕레미제라블﹕

Les Miserables

빅토르 위고의 동명 소설을 원작으로 하는 《레미제라블》은 전세계에서
가장 인기 있는 뮤지컬로 꼽힌다. 2012년 영국의 톰 후퍼 감독이 최초로 영화화했으며
뮤지컬 영화 사상 최초로 현장 녹음을 시도해 배우들의 감정이 생생하게 전달되도록 했다.

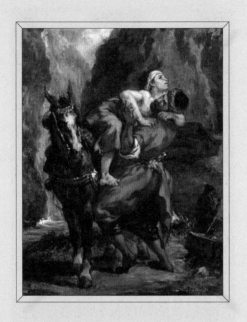

: 착한 사마리아인 :

The Good Samaritan

19세기 프랑스 낭만주의 화가 외젠 들라크루아*Eugène Delacroix*의 작품 《착한 사마리아인》은
있는 힘을 다해 다친 사람을 부축하는 사마리아인과 자신을 온전히 맡기는
청년의 대비가 극적으로 표현되어 있다.

'레미제라블'의 주인공 장발장은 신부님의 도움으로 회개하게 된다. 그 후 자신보다 못한 곤경에 처한 이웃에게 사랑을 실천하고, 끝까지 자신을 괴롭힌 원수 자베르까지도 살려준다.

홀로 아이를 키우며 장발장의 공장에서 일하던 판틴은 공장에서 쫓겨나 매춘까지 하게 된다. 그녀의 유언은 장발장이 자신의 딸 코제트를 맡아 주는 것. 장발장은 코제트를 입양하고 평화로운 때를 보내지만 코제트가 바리케이트를 친 혁명의 주역인 마리우스와 사랑에 빠진 걸 알게 된다. 마리우스는 군대에 의해 치명상을 입게 된다.

'레미제라블'은 뮤지컬은 물론 여러 버전으로 영화화되었고, 2012년에는 영국 감독 톰 후퍼가 연출한 영화가 개봉되었다. 영화의 배경이 된 19세기 프랑스는 1789년 프랑스 대혁명을 시작으로 정치적 반란과 혁명이 반복되던 시절이었다. 빅토르 위고는 미리엘 주교와 장발장을 통해 신을 향해 나아가는, 사람이 먼저인 휴머니즘을 보여주었다.

영화 속 미리엘 주교의 선행을 보며 루카복음 10장에 나오는

가난 속에 숨겨진 구원

©김현정 작, 2021. 디지털 페인팅

'착한 사마리아인의 비유'를 떠올린다. 착한 사마리아인 이야기
는 그동안 여러 화가들에 의해 그려졌다. 빅토르 위고와 함께
프랑스 낭만주의의 표상인, 1830년 파리 항쟁을 그린 그림 '민중
을 이끄는 자유의 여신'(1831)의 화가 외젠 들라크루아(1798~1863)
의 '착한 사마리아인'이 대표적이다.

강도를 당한 유대인은 동족 종교인들로부터도 버림받는다.
사마리아인은 그를 말에 태우려고 안간힘을 쓰고 있다. 옆으로
꺾인 고개와 뒤로 젖혀진 허리, 뒤꿈치를 치켜세운 왼발, 사마
리아인은 초주검이 된 유대인의 고통에 찬 몸무게를 자신의 가
슴으로 받치고 있다. 무조건적인 사랑에 대한 예술가의 상상력
이 돋보이는 부분이다.

착한 사마리아인은 평소 사이가 몹시 나빴던 유대인의 고통
을 외면하지 않았다. 미리엘 주교와 장발장 또한 그 어떤 것도
따지지 않고 이웃을 도우며 그리스도를 향해 나아갔다. "서로
남의 짐을 져 주십시오. 그러면 그리스도의 율법을 완수하게 될
것입니다."(갈라 6,2) "그러므로 기회가 있는 동안 모든 사람에게,
특히 믿음의 가족들에게 좋은 일을 합시다."(갈라 6,10) 🙨

고통의 순간, 신은 어디 있는가?

Cinema
사일런스

✕

Painting
성 베로니카의 수건

위태로운 순간, 실낱같은 희망으로 간절히 기도했는데 아무런 응답이 없다면 누구든 절망할 것이다. '난 침묵에게 기도하는 것인가?' 영화 '사일런스' 속 로드리게스 신부의 절규다. '기도해도 앞이 보이지 않는다.' 영화는 침묵하는 신에 대한 절대적인 믿음을 향해 질문을 던진다. 당신은 믿는가, 의심하는가?

'사일런스'는 마틴 스콜세지 감독의 2016년 영화로, 원작은 20세기 일본 문학의 최고 걸작인 엔도 슈사쿠의 '침묵'이다. 거장

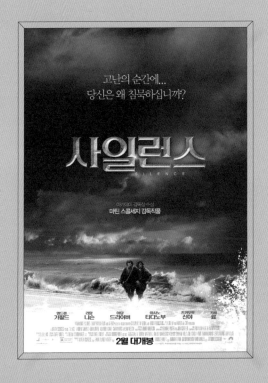

: 사일런스 :

Silence

《사일런스》는 2016년 발표한 종교영화다. 일본의 소설가 엔도 슈사쿠의
1966년작 동명 고전을 원작으로, 제이 콕스가 각색하고 마틴 스콜세지가 연출했다.
앤드루 가필드. 애덤 드라이버. 리엄 니슨이 세 명의 포르투갈 선교사를 연기했다.

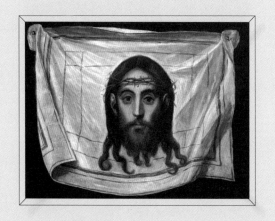

: 성 베로니카의 수건 :

The Veil of Saint Veronica

십자가를 지고 죽음의 언덕을 오르시는 예수님의 땀과 피를 닦아 준
성녀 베로니카는 이름 없는 순교자들을 상징한다.

인 엔도 슈사쿠는 '신은 고통의 순간에 어디 계시는가?'라는 오래된 신학적 주제를 가혹한 박해로 배교한 한 신부와 이를 믿지 못해 그를 찾고 복음을 전파하러 온 두 신부의 실화를 소재로 다루었다.

1549년 일본에 예수회 선교사 성 프란치스코 하비에르가 가톨릭을 전파한 후로 200여 년 동안 신자와 선교사가 2만여 명 순교했다. 17세기 포르투갈 출신 예수회 지도자인 페레이라 신부는 선교를 위해 일본에 갔으나, 선불교로 개종하고 일본인 아내까지 얻는다. 그리고 신이 존재하지 않는다는 것을 역설하며 교회를 비판한다.

17세기 중반, 로마 교황청은 선교사의 일본 파견을 허가하지 않았다. 하지만 로드리게스, 가루페 신부는 페레이라 신부의 배교를 믿지 못해 그를 찾아 복음을 전파하고자 목숨을 건 여행을 시작한다. 그들은 현지에서 그리스도인이라는 이유로 신자들이 고문당하고 죽어 가는 장면을 목격하고 배교를 강요당한다. 신앙을 부인해야 살 수 있다.

나를 밟고 지나가라

©김현정 작, 2021, 디지털 페인팅

막부는 숨은 그리스도인을 색출하기 위해 혈안이다. 예수 그리스도의 형상이 새겨진 부조를 밟게 하거나 십자가에 침을 뱉게 했다. 침묵하는 하느님. 로드리게스 신부가 예수님의 얼굴을 밟으려는 찰라 하느님의 목소리가 들렸다. "나를 밟아라. 나는 너의 고통을 잘 안다. 너희와 고통을 나누기 위해 내가 이곳에 왔다."

영화에서 물에 비친 로드리게스 신부의 모습은 스페인 화가 엘 그레코(1541~1614)의 '성녀 베로니카의 수건' 속 예수님의 형상이다. 간결하지만 강렬한 검은색 배경 속 흰색 수건. 베로니카의 수건을 그린 다른 명작들도 있지만, 마틴 스콜세지 감독이 이 작품을 선택한 이유는 푸르스름하게 보이는 색감 때문이었다고 한다. 일본에 대한 감독의 첫인상은 푸른색이었다.

십자가를 지고 죽음의 언덕을 오르시는 예수님의 땀과 피를 닦아 준 성녀 베로니카는 이름 없는 순교자들이다. 천국을 꿈꾸며 절대적인 믿음으로 순교를 선택한다는 것은 인간의 능력 밖의 일처럼 여겨진다. 마치 베로니카의 수건에 새겨진 형상이 인간의 손이 만든 도상이 아닌 것처럼.

Story 43

쇼윈도 앞에서의 단상

Cinema
드라큘라

×

Painting
아르놀피니 부부의 초상

'빛이 너희 가운데에 있는 것도 잠시뿐이다. 빛이 너희 곁에 있는 동안에 걸어가거라. 그래서 어둠이 너희를 덮치지 못하게 하여라. 어둠 속을 걸어가는 사람은 자기가 어디로 가는지 모른다.'(요한12,35) 잠깐의 빛과 끝없는 어둠 사이에서 무엇을 선택할 것인가? 전설 속 드라큘라는 어리석게도 하느님을 증오하며 흡혈귀가 되어 영원한 시간을 얻는다.

영국의 괴기 소설가 브램 스토커의 1897년작 소설 '드라큘라'

: 드라큘라 :

Bram Stoker's Dracula

프랜시스 포드 코폴라 감독의 《드라큘라》는 1992년 발표한 공포/스릴러 영화다.
고딕 호러의 몽환적인 분위기가 매력적이다.

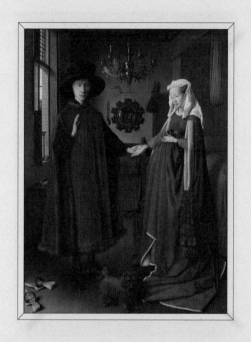

: 아르놀피니 부부의 초상 :

Portret van Giovanni Arnolfini en zijn vrouw

〈아르놀피니 부부의 초상〉은 네덜란드 미술의 거장 얀 반 에이크가
1434년 그린 유화 작품이다. 〈아르놀피니의 결혼〉, 〈아르놀피니 부부의 결혼식〉,
〈아르놀피니와 그의 아내의 초상〉이라고도 불린다.

는 흡혈귀 소설의 원조로 지금까지도 영화 · 연극 · 뮤지컬 등으로 재해석되는 공포물이다. 프란시스 포드 코폴라 감독의 1992년 영화 '드라큘라'는 오랫동안 사악한 악마로 묘사된 흡혈귀 드라큘라 백작을 빅토리아 시대의 낭만적인 아름다움을 배경으로 한 애틋한 사랑의 주인공으로 만들었다.

전장에서 드라큘라가 죽었다는 거짓 소식에 그의 아내는 절망하고 자살한다. 십자군에 참가하여 적을 섬멸하고 나라를 구한 드라큘라. 하지만 아내의 죽음 앞에서 자살한 이의 영혼은 구원받지 못한다는 교회의 계율을 듣고 교회를 저주한다. 하느님을 위해 싸웠지만 정작 자신의 유일한 사랑을 빼앗겼다고 여긴 그는 복수하기 위해 어둠의 힘을 빌려 흡혈귀가 된다.

영화 속 드라큘라는 400년 전에 죽은 아내의 분신인 미나를 영국에서 찾는다. 산업 발달로 신의 존재보다 돈이 더 중요해진 영국, 미나는 드라큘라에게 반하고 흡혈귀가 되기를 바란다. 하지만 그는 흡혈귀로 영원히 산다는 것이 어떤 고통인지를 알기에 소중한 여인의 청을 거절한다. 그리고 십자가 아래에서 미나

의 사랑으로 영원히 사는 저주의 마침표를 찍는다.

쇼윈도에 비치지 않는 드라큘라. 런던의 분주히 움직이는 인파 속에서 아무도 흡혈귀 따위에 주목하지 않는다. 인간과 흡혈귀를 구분 짓는 것이 거울이라는 사실이 흥미롭다. 우리는 때때로 거울을 통해 자신을 성찰한다.

거울은 옛 서양화가들에게 있어서 경쟁 상대이자 스승이었다. 15세기 초, 성 루가 조합에서는 화가와 거울공을 구별하지 않았다고 한다. 화가는 자신의 작업이 거울과 같다고 여겼고 거울과 경쟁하는 자신을 자랑스러워했다.

네델란드의 거장 얀 반 에이크(1390~1441)의 '아르놀피니 부부의 초상'은 화면 중앙에 있는 거울에 거울 속에 비친 자신과 동료를 그려 넣었다. 이는 그림을 감상하는 관람객 자신이 화가인 것 같은 착각을 일으킨다.

가치 있는 선택을 하려고 애쓰는 이유는 우리의 삶이 유한하기 때문이 아닐까? 나 역시 거울에 비친 자신의 모습이 부끄럽

내가 보이나요?

©김현정 작, 2021, 디지털 페인팅

지 않길 기도한다. 인간의 어리석음과 어둠의 유혹을 벗어나 예수님의 빛을 따라 인생의 길을 걷고자 한다. 영원한 생명은 우리를 사랑하시는 하느님에게 있다. '나는 길이요 진리요 생명이다. 나를 통하지 않고서는 아무도 아버지께 갈 수 없다.'(요한 14,6) 🙏

허무 속의 낭만

Cinema
영웅본색

✕

Art
신의 사랑을 위하여

동네 비디오 가게에 비치된 대기자 노트에 이름을 적고 대여 순번을 애타게 기다린 적이 있다. 지나간 90년대 이야기이다. 지금도 심심치 않게 영화 전문 채널이나 명절 때 보게 되는 해묵은 홍콩 느아르 영화가 그랬다. 그중에서도 1986년 개봉한 오우삼 감독의 작품 '영웅본색'은 볼 때마다 새롭다.

영화는 반환을 앞둔 홍콩의 세기말적 허무주의나 무정부주의 정서를 바탕으로, 가족애와 뒷골목의 의리를 신파조로 풀어낸

다. 배신과 원한, 복수라는 중국 무협소설에서 봤던 뻔한 스토리다. 선악의 대결보다는 자신이 사랑하는 사람들을 위한 죽음을 무릅쓴 극적인 희생이 시공을 넘어 소시민의 심금을 울린다.

아호와 소마는 암흑가의 의형제다. 경찰이 된 남동생 아걸과 병든 아버지를 위해 하루 빨리 어둠의 세계를 벗어나려는 아호. 마지막 한탕을 끝으로 손을 씻으려 하지만 부하의 배신으로 경찰에 붙잡히고 그 사이 아버지도 잃는다. 아호의 복수를 하다가 다리에 총을 맞고 절름발이가 된 소마는 하루하루 거리에서 날품을 팔며 때를 기다린다.

수감 생활을 마치고 택시 운전사라는 평범한 삶을 선택한 아호는 복수하자는 의형제 소마의 청도 거절한다. 하지만 동생 아걸의 일에 아호는 복수의 화신이 되어 그들만의 정의를 위한 목숨을 건 싸움을 벌인다. 선글라스에 성냥개비, 롱 코트에 쌍권총을 숨긴 소마가 위조지폐에 불을 붙여 담배를 태우는 모습이 그때는 너무나 멋져 보였다.

: 영웅본색 :

A Better Tomorrow

《영웅본색》은 오우삼 감독의 영화로 암흑가 군상을 소재로 한
홍콩 느와르 영화의 서막을 열었다. 제작 초기에는 예산이 빠듯했고 잘 알려지지도 않았으나,
실제 개봉되었을 때는 블록버스터가 되어 아시아 일대를 강타했다.

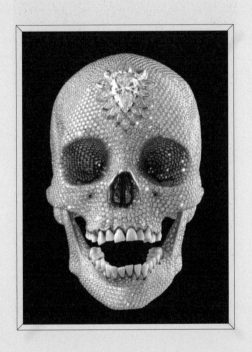

ː 신의 사랑을 위하여 ː
For the Love of God

〈신의 사랑을 위하여〉는 영국 현대 미술계를 대표하는 데미안 허스트(1965~)가
바니타스 정물화를 재해석한 작품으로 허무와 사치, 죽음을 표방한다.

홍콩 느아르 영화가 보여 준 허무는 17세기 네델란드의 레이덴이라는 상업도시를 중심으로 큰 인기를 얻었던 정물화 '바니타스(Vanitas)'를 떠올리게 한다. 그림은 죽음을 기억하고 세속의 덧없음을 강조한다.

윤리 기준이 엄격했던 칼뱅주의 신학 중심지였던 레이덴에서 신흥 부자들은 죽음을 성찰하는 주제의 정물화를 수집함으로써 자신들이 이룬 부를 고귀하게 포장하고 과시했다.

백골에 도금하고 다이아몬드를 빼곡히 박아 950억 원이라는 어마어마한 가격에 판매된 작품 '신의 사랑을 위하여'. 이는 영국 현대미술계를 대표하는 데미안 허스트(1965~)가 바니타스 정물화를 재해석한 작품으로 허무와 사치, 죽음을 표방한다. 백골과 다이아몬드, 950억 원, 여기에 신의 사랑이라는 제목은 아이러니할 뿐이다.

'영웅본색'과 같은 홍콩 느아르 영화는 유치한 스토리에도 불구하고 당시 영화적 감동을 선사했다. 하루하루를 열심히 살아

영원한 따거大哥

©김현정 작, 2021, 디지털 페인팅

도 어딘가 허전하다. 말도 안 되는 것이라 할지라도 잠시나마 기대고 싶을 수 있다. 가끔은 허무 속 즐거움도 좋다. 자유롭게 여러 의미를 상징하고 표방하는 현대미술의 매력 또한 그런 것이 아닐까? 🐙

부활은 현재 진행형

또래 10대 친구가 미친 듯 난폭 운전을 하는 차에 루크가 불안하게 앉아 있다. 차가 추락하고 그 사고로 행복한 가정의 사랑스러운 막내아들 열다섯 살 루크는 뇌사 판정을 받는다. 2012년 8월 개봉한 미국 영화 '5쿼터'의 첫 장면이다. 영화를 보는 내내참 많이 울었고 보고 나서도 많은 것들이 생각났다.

루크가 동경했던 형은 미식축구 유망주다. 동생을 잃은 슬픔을 이기지 못하고 훈련 대신 술에 빠져 산다. 형은 주변의 관심

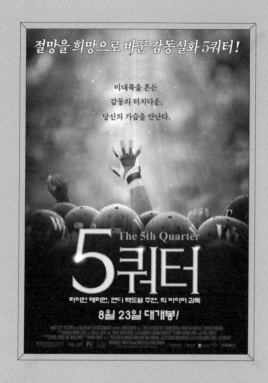

ː 5쿼터 ː

The 5th Quarter

《5쿼터》는 2011년 개봉한 미국의 드라마 영화로, 실제 있었던 아픈 가족사를 다루고 있다.
절망 속에서 피어난 숭고한 사랑과 희생이 영화의 주제다.

: 피에타 :

Pietà

〈피에타〉는 이탈리아어로 슬픔, 비탄을 뜻하는데 그리스도교 예술의 주제 중 하나다.
주로 성모 마리아가 십자가에서 내려진 예수 그리스도의 시신을 떠안고
비통에 잠긴 모습을 묘사한 것을 이른다.

과 격려로 다시 일어나고 동생 루크의 바람을 기억하며 동생의 백넘버 5번을 달고 경기에 나간다. 루크를 기리는 형의 정신과 투지로 하위권이었던 웨이크 포레스트 대학은 리그에서 기적을 일으킨다.

영화는 2006년 미국 대학 미식축구팀에 소속된 한 선수의 감동 실화를 스크린에 옮겼다. 우리에게 다소 낯선 미식축구는 15분씩 4쿼터제로 운영된다. 영화 제목인 5쿼터는 존재하지 않는 셈이다. 이 이야기는 현재 미국에서 '루크 아바테 5쿼터' 재단이라는 이름으로 남아 10대들의 안전 운전과 장기 기증에 대한 캠페인을 벌이고 있다.

루크의 뇌사 판정에 병원은 시간을 다투는 일이라며 가족에게 장기 기증을 권한다. 가족은 병원 측의 제안에 분노한다. 하지만 아들이 건강했을 때 장기 기증의 의사를 밝혔기에, 엄마는 이 땅에서 아들과 함께 사는 방법이 장기 기증이라며 자신과 가족을 다독인다. 친절하고 축구를 좋아했던 눈에 넣어도 아프지 않을 막내아들은 그렇게 5명의 생명에게 자신을 나누고 떠났다.

부활은 현재 진행형

©김현정 작, 2021, 디지털 페인팅

장례식에서 아들의 관을 쓰다듬으며 오열하는 아버지의 모습에서 십자가에서 내려진 아들 예수님을 끌어안은 성모 마리아가 떠올랐다. 이를 표현한 대표적인 예술 작품이 이탈리아의 건축가이자 조각가, 화가인 미켈란젤로 부오나로티(1475~1564)의 '피에타(Pietà)'이다. 이탈리아어로 슬픔, 비탄이라는 뜻의 피에타는 그리스도교 예술의 주요 주제 중 하나이다.

미켈란젤로가 스물다섯 살에 창작한 '피에타'는 성모 마리아를 젊고 강한 여성으로 묘사했다. 마리아의 담담하고 공허한 표정은 하늘을 향해 펼친 그녀의 왼손과 연결된다. 그러나 예수님의 겨드랑이를 받치는 왼손은 애틋하고 비통하다. 강인한 모성으로 무덤덤한 표정의 마리아는 깊은 비탄을 느끼게 하는 심리적 여백을 드러낸다.

루크를 잃은 슬픔에 멈추지 않고 오히려 더 나은 세상으로 변화시키려는 가족의 행동에서 예수님의 부활을 본다. 한 가족의 절망이 온 세상의 희망으로 바뀐 것이다. 우리에게 모든 것을 나눠 주고 십자가에 매달리신 예수님을 바라보면서 장기 기증에 대해 다시 한 번 생각하게 된다. 🐚

더없이 든든한 한 끼의 치유

Cinema
카모메 식당

✕

Architecture
파이미오 사나토리움

빠른 삶에 지친 걸까? 주변에서 여유로운 삶을 꿈꾸는 사람들의 이야기를 많이 듣는다. 비단 퇴직을 앞둔 사람들만의 화두가 아니다. 구직 활동을 하는 젊은이들조차 고임금보다는 자기 시간을 누릴 수 있는 직장을 선호한다. 일로 채워진 삶의 시간표에서 공란을 찾는 것이다.

북유럽 국가들의 복지와 생활 방식, 교육 환경 등이 널리 알려지면서 그들의 삶이 궁금했다. 하지만 마음뿐, 여전히 일로

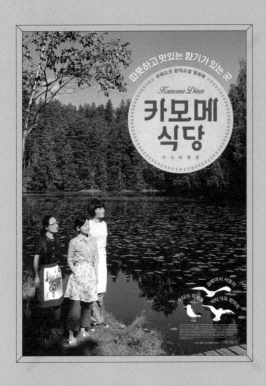

: 카모메 식당 :

Kamome Diner

《카모메 식당》은 일본 오기가미 나오코 감독의 2006년 코믹 드라마 영화다.
고바야시 사토미 등이 주연을 맡았고, 아마노 마유미 등이 제작에 참여하였다.

바쁘다. 그곳으로 떠나면 마음의 여유를 찾을 수 있을까? 2006년에 개봉한 일본 영화 '카모메(갈매기) 식당'은 엉뚱하지만 소소한 치유를 선사한다.

핀란드 헬싱키의 작은 골목 모퉁이에 새로 생긴 일본 식당. 식당 안에는 손님 한 명 없다. 그래도 일본인 식당 사장은 자신의 비장의 무기인 일본식 삼각 김밥으로 승부를 걸 작정이다. 그렇게 손님이 없어도 요리를 개발하며 뚝심 좋게 기다리던 중, 하나둘씩 각자의 사연을 가진 손님들이 찾아든다.

일본 문화를 좋아해 일본 말을 배운 핀란드 사람, 세계 지도를 눈감고 찍어서 헬싱키로 여행 왔다는 식당 사장보다 더 대책 없는 일본인, 일본 만화 영화 '독수리 오형제'의 주제곡 가사처럼 묘한 동질감이 느껴지는 사람들이다. 여기에 공항에서 짐을 찾지 못해 헬싱키를 방황하는 일본인마저 식당으로 모여든다.

특유의 정갈하고 간소해 보이는 일본 음식과 함께 식당을 찾는 동네 사람들의 사연도 물 흐르듯 비쳐진다. 특별한 줄거리

없이 낯선 땅에서 음식을 통해 서로 마음을 여는 모습은 보는 내내 편안했다. 누구도 내가 누구인지 모르는 공간에서 가장 자신답게 살아가는 주인공들의 모습은 특별하다.

카모메 식당 속 테이블과 의자, 소품들이 눈에 띤다. 북유럽 스타일이라고 불리는 둥글둥글한 원목가구, 소박한 장식, 채광이 잘되는 창문과 조명 등은 북유럽 모더니즘의 선구자라 불리는 건축가이며 가구 디자이너인 알바 알토(1898~1976)의 영향이 크다. 그는 자연에서 디자인 모티브를 얻었는데, 자연은 직선이 아니라 모두 곡선으로 이뤄졌고 곡선이 우리를 편안하게 한다고 주장했다.

30대에 이미 세계적인 명성을 얻은 알바 알토는 고국 핀란드로 돌아가 결핵 요양소 '파이미오 사나토리움'을 만든다. 건물뿐 아니라 그 안을 채운 모든 가구와 조명까지 직접 디자인했고, 자연을 닮은 디자인은 환우들의 몸과 마음을 위로한다.

지금은 흔히 볼 수 있는 휘는 나무로 제작된 가구를 대량 생

: 파이미오 사나토리움 :

paimio-sanatorium

휴고 알바 헨릭 알토는 핀란드의 건축가이자 가구 디자이너다.

그는 건축 분야뿐 아니라 가구, 직물, 유리병 등도 디자인하였다.

스칸디나비아 국가들에서는 '모더니즘의 아버지'라 불리기도 한다. 유명한 핀란디아홀,

파이미오 사나토리움 등을 디자인했다.

산한 사람이 바로 알바 알토이다. 그의 디자인은 여전히 편안하
다. 영화 속 음식으로 나누었던 진심은 카모메 식당을 찾은 이
들에게 따뜻한 위로가 되었다. 있는 그대로를 인정하고 필요한
것을 내어주었기 때문이다. 🐙

끼리끼리

©김현정 작, 2021, 디지털 페인팅

'인간다움'에 대한 두 가지 해석

Cinema
공각기동대

╳

Art
다다익선

몇 해 전, 중국에서 원숭이의 뇌를 다른 원숭이에 이식하는 실험이 있었다. 신경접착제를 이용하여 머리와 몸통의 혈관을 연결하는 데 성공했다. 따라서 같은 원리로 척추신경과 뇌신경의 연결 또한 가능하다는 주장이 나왔다. 이제 뇌사자의 몸에 다른 사람의 뇌신경을 연결하는 일이 머지않은 미래의 일이다. 아울러 법과 윤리 등 해결해야 할 많은 문제가 대두되었다.

듣기만 해도 놀라운 미래이지만, 사실 1995년에 개봉된 일본 애니메이션 영화 '공각기동대'에서 이미 예견했던 세상이다. '공각기동대'는 개봉 당시 크게 흥행하지는 못했다. 당시로서는 매우 생소한 개념으로, 등장인물들의 철학적 사유가 담긴 대사들은 관객들에게 혼란 그 자체였다.

2029년 홍콩, 초고속 네트워크 사회에 지능화되는 강력 범죄와 테러를 전담하는 비공식 사이보그 부대인 공각기동대가 출범한다. 대장 쿠사나기도 인공 신체에 뇌를 이식한 사이보그이다. 그의 뇌에는 인공 신체를 움직이는 나노 칩이 심어져 있다. 그는 인간이 가지지 못한 강력한 신체를 가졌지만, 틈만 나면 자신이 인간인지 기계인지 혼란스러워한다.

영화 속 사이보그는 인간과 기계라는 본질적으로 다른 성질을 섞은 새로운 존재이다. 사이보그인 쿠사나기가 다른 사이보그들에게 '오리지널(인간)은 얼마이고 기계는 얼마만큼 섞였느냐?'고 묻는다. 자신의 정체성을 고민하는 사이보그를 통하여, 영화는 사이보그가 가지고 있는 인간의 불안과 기계의 냉정함

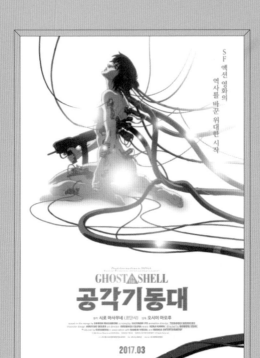

：공각기동대：

Ghost In The Shell

《공각기동대》는 시로 마사무네의 만화에서 유래된 세계관을 공유하는
일단의 작품들을 칭한다. 공각기동대는 극장판 영화, 텔레비전 애니메이션, 소설,
비디오 게임 등 다양한 매체로 만들어졌다.

: 다다익선 :

The More, The Better

《다다익선》은 백남준 비디오 아트의 대표작 중 하나로,
1988년 9월 국립현대미술관 과천관 로비에 설치된 나선형 비디오 타워다. 개천절을 의미하는
1003대의 TV 수상기가 7.5m 원형 18.5m 높이의 5층 탑 형태로 쌓여 있다.

모두를 부각시킨다.

영화 공각기동대의 설정은 비디오 아트의 세계적 거장인 백남준(1932~2006)의 실험 작품과 일맥상통한다. 미국의 현대 음악가이자 사상가인 존 케이지의 영향을 받은 백남준은 정신과 물질을 있는 그대로 날것으로 드러내는 데 몰두한다. 이질적인 것을 서로 대치시키거나 원래 개념을 재설정하여 그 본성이 낯설게 다가오도록 했다.

백남준은 테크놀로지와 방송 장비를 이용하여 비디오 아트라는 완전히 새로운 예술을 탄생시켰다. 과천 국립현대미술관의 현관을 장식한 '다다익선'은 1,003개의 TV 수상기가 탑 모양을 이루고 있다. 요란하고 화려한 모니터 화면은 마치 옛날 마을 입구의 성황당을 연상시키며, 미술관을 오르는 나선형 계단은 자연스레 탑돌이를 하는 모양새다. 보고 지나치는 동안 우리들 기억 속 성황당과 돌탑이 소환된 것이다.

인간의 뇌와 기계의 몸, 기원하는 탑돌이와 현란한 TV 수상

기, 완전히 다른 두 세계가 하나가 되었다. 영화는 아이의 몸을 한 등장인물이 무한한 세계를 꿈꾸며 끝난다. 존 케이지는 가장 예술가다운 영혼은 아이들처럼 순수한 영혼이라고 했다. 이제 아이들의 순수함에서 혼돈의 해답을 구할 때이다. 🕸

영원

©김현정 작, 2021, 디지털 페인팅

꾸리꾸리한 인생도 인생이다

Cinema
4등

X

Painting
나비를 좇아서

'세상은 1등만 기억한다'라는 모 재벌 그룹의 광고 카피가 기억난다. '1등만 기억하는 더러운 세상'이라는 개그맨의 유행어도 있었다. 왜 모두 1등에 목을 매는가? 당신도 나도 1등은 아닌데 말이다. 지금 우리 사회는 약육강식을 논하고 결과만을 따지는 고질적인 병에 시달리고 있다.

2016년 개봉한 정지우 감독의 '4등'은 국가인권위원회가 기획한 옴니버스 영화로, 시선 시리즈로는 12번째 영화다. 수영에

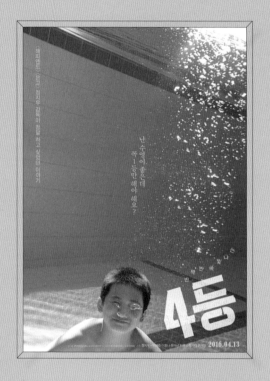

⠂4등⠂

4th Place

《4등》은 2016년 발표한 대한민국 영화로 국가인권위원회의 인권 영화 프로젝트로 제작되었다.
그동안 센세이셔널한 주제를 다루었던 정지우 감독이
경쟁사회의 폭력성과 인간성 회복이란 주제를 섬세하게 연출했다.

천재적인 재능을 보이는 초등학생 준호는 이상하게 경기에만 나가면 4등이다. 준호는 그저 수영이 좋다. 경기를 마친 어느 날, 애가 탄 엄마가 말한다. "4등? 너 때문에 죽겠다! 진짜 너 뭐가 되려고 그래? 너 꾸리꾸리하게 살 거야, 인생을?"

엄마는 새로운 수영 코치를 찾는다. 엄마는 오직 아들이 1등을 하기를 바랄 뿐이다. 새 수영 코치 광수는 16년 전 촉망받던 수영 선수였다. 어떤 잘못을 해도 1등만 하면 된다는 생각을 가졌던 그는 결국 체육계에서 낙오되었다. 지금 그는 강압적인 훈련으로 1등을 제조하는 코치로 변신했다. 수영장은 그에게 여전히 기록을 짜내는 전쟁터다.

광수는 말한다. "잡아 주고 때려 주는 선생이 진짜다." 광수를 만난 뒤, 준호는 1등과 0.02초 차이로 생애 첫 은메달을 딴다. 오랜만에 웃음꽃이 활짝 핀 준호네 집. 준호의 어린 동생이 묻는다. "정말 맞고 하니까 잘한 거야? 예전에는 안 맞아서 맨날 4등 했던 거야, 형?" 열두 살 준호의 몸은 멍투성이다.

영화의 마지막 장면은 아무도 없는 수영장. 굴절된 빛을 따라 유영하는 어린 준호는 물고기마냥 자유롭다. 수영장 바닥에 비친 빛을 만지려는 아이의 허튼 손이 평화롭다. 만질 수 없는 빛을 좇아 자유롭게 수영하는 열두 살 소년의 모습. 18세기 영국의 풍경화가 토머스 게인즈버러(1727~1788)가 자신의 딸들을 그린 '나비를 좇아서'와 묘하게 닮았다.

여느 화가들처럼 토머스 게인즈버러는 자신의 아이들이 예술가로 성장하기를 바랐다. 당시 인정받은 예술가는 바로 상류층으로 흡수되었기 때문이다. 하지만 그의 자식들은 그림 창작에 관심이 없었다. 그의 그림 '나비를 좇아서'에는 자식을 바라보는 아버지의 심정이 잘 나타나 있다.

어둠이 짙은 숲속에서 비단 드레스를 입고 나비를 잡겠다고 나선 두 어린아이는 귀엽지만 어딘지 위태롭다. 맨손으로 나비를 잡겠다는 천진난만한 동생과 드레스 앞치마를 임시 채집 주머니로 삼은 언니는 손을 꼭 잡고 있다. 두 딸의 모습은 여전히 빛나고 있다. 어둠 속에서조차.

: 나비를 쫓아서 :

Chasing a Butterfly

영국 화가 토머스 게인즈버러*Thomas Gainsborough*가 두 딸 메리와 마거릿을 그린 작품.
초상화로 명성을 쌓은 그는 영국 왕실의 신임을 받아 왕의 초상화도 그렸지만 가족이나 친구들,
목가적 풍경화도 즐겨 그렸다고 한다.

누구나 안다. 인생이란 무대에 오른 자식을 위해 부모가 대신 해줄 수 있는 게 없다는 사실을. 4등이든 1등이든 인생은 스스로 살아가는 과정을 통해 배운 것만을 허락한다는 사실을. 🐙

거품을 좇아서

©김현정 작, 2021, 디지털 페인팅

영화보다 영화 같은

Cinema
자백

✕

Painting
귀취도

영화 시장 역시 수요에 반응한다. 따라서 다양성을 추구한다는 게 말처럼 쉽지 않다. 누가 쉽게 이윤을 포기하고 손해를 자청하겠는가. 특히 왜곡된 현실이나 불편한 진실과 마주하는 탐사 다큐멘터리 영화는 관객들의 입소문도 기대하기 어렵다. 이래저래 개봉관을 찾기도 영화를 보기도 쉽지 않다.

2016년 개봉한 '서울시 공무원 간첩조작사건'을 다룬 탐사 다큐멘터리 영화 '자백'은 MBC PD수첩으로 익숙한 최승호 감독

이 40개월에 걸쳐 한국과 중국, 일본, 태국 등을 넘나드는 추적 끝에 만든 영화다. 이 사건은 2015년 10월 29일 오전, 서울 서초구 대법원에서 최종 무죄 판결을 받는다.

2013년 1월 국정원은 유우성 씨를 구속 기소한다. 유우성 씨는 탈북한 북한 화교 출신으로 당시 서울시 공무원이었다. 국정원이 내놓은 명백한 증거는 동생 유가려 씨의 자백이었다. 2012년 10월 30일, 오빠의 천신만고 노력 끝에 제주공항에 도착한 동생이 곧바로 국정원에 불법 구금당한 채 '오빠는 간첩'이라고 허위 진술한 것이다.

사건에 연루된 인물들을 취재하는 과정에서 감독은 국정원이 유 씨에게 간첩 혐의를 뒤집어씌우려 중국인 브로커를 통해서 중국 정부의 공문서를 날조했다는 사실을 밝혀낸다. 2014년 2월 주한 중국대사관은 검찰이 제출한 핵심 증거 3건 모두 위조된 것이라고 법원에 회신한다. 이렇게 간첩 조작 사건이 세상에 드러났다.

﹕자백﹕

Spy Nation

《자백》은 2016년 발표한 다큐멘터리 영화로, 수만 명의 시민들이 참여한
스토리 펀딩으로 제작되었다. 서울시 공무원 간첩 혐의 사건 등
대한민국에서 벌어진 간첩 조작 사건을 다룬다.

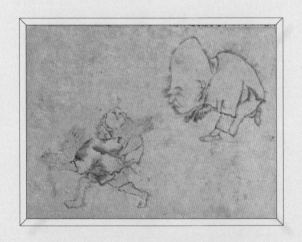

: 귀취도 :

鬼趣圖

《귀취도》가 그려진 배경에는 청나라의 '문자옥文字獄'이 있다.
문자옥은 자신이 쓴 글이 통치자의 심기를 거슬려 가혹하게 옥고를 치른 것을 말한다.

억울하고 비통한 가운데 탐사팀은 차분했다. 유일하게 다급한 목소리가 들렸던 것은 사건의 책임자인 원세훈 전 국가정보원장을 만났을 때였다. "피해자에게 미안하다고 한말씀만 해주세요, 한말씀 해주실 수 있잖아요." 호소에 가까운 감독의 질문에 카메라를 피하는 원 전 원장의 공허한 웃음이 스쳐 지나갔다. 문득 청나라 화가 나빙(1733~1799)의 '귀취도(鬼趣圖)'가 떠올랐다.

'귀취도'가 그려진 배경에는 청나라의 '문자옥(文字獄)'이 있다. 문자옥은 자신이 쓴 글이 통치자의 심기를 거슬려 죄를 뒤집어쓰고 가혹하게 옥고를 치른 것을 말한다. 이는 공포 정치의 한 수단으로 만주족에 저항하는 한족 지식인들의 뿌리를 뽑는 데 쓰였다. 나빙은 귀신의 음산함을 표현하는 데 일가를 이뤘다. 그의 그림 속 귀신은 탐관오리를 비유한 것이라 한다. 따라서 이러한 풍자는 당시 지식인들로부터 큰 환영을 받았다.

나빙이 공허한 환상을 빌어 자신이 살고 있는 시대의 어둠을 귀신으로 묘사했다면, 다큐멘터리 '자백'은 영화보다 더 영화 같은 피해자의 고통스러운 현실을 담았다. 결코 반복되면 안 된다고. 누구든 당할 수 있다고. 그래서 기억해야만 한다고. 🐙

소름

©김현정 작, 2021, 디지털 페인팅

깊은 상처를 치유하는 힘

Cinema
패션 오브 크라이스트

✕

Painting
미제레레

영화 '패션 오브 크라이스트'가 개봉한 2004년, 부활절 세례를 받았다. 이 영화를 본 후 '십자가의 길 14처'를 보다 생생하게 기도할 수 있었다. 지금도 볼 때마다 새롭다. 감독 멜 깁슨은 말한다. "이 영화의 주제는 적을 이해하고 용서하는 것입니다. 경계와 분열을 이기고 많은 사람들을 하나로 만들었죠."

감독, 각본, 제작을 맡았던 멜 깁슨은 독실한 가톨릭 신자로 예수 그리스도의 생애 마지막 12시간을 철저한 고증을 통해 스크린

으로 재현하였다. 재해석 없이 성경을 충실히 묘사했고 장면 연출도 성화의 구도를 많이 차용했다. 그리스도는 아람어(Aramaic)를 사용했기에 영화 속 언어는 주로 아람어, 히브리어였다.

로마군의 식민 통치를 받던 시대, 예수님은 로마군에게 끌려가 고문을 당하시고 대중 재판을 통해 유죄가 선고되었다. 군중의 분노가 두려웠던 집정관 본시오 빌라도는 예루살렘의 유대사회에 혼란을 주었다는 죄목으로 최고 형벌인 십자가형을 내린다.

자신을 매질하고 창으로 찌르는 사람들에게조차 분노나 원망을 품지 않고 성실히 말씀을 지키는 예수님은 진정 하느님의 아들이었다. 고문실에서 형장까지 예수님은 살점이 찢어져 나가는 고통을 겪었다. 성모님의 '영혼이 칼에 꿰찔리는 가운데', 고통의 여정에서 만나는 수많은 사람들의 '마음속 생각이 드러날 것'(루카 2.35)이라는 성서의 예언이 영상으로 재현되었다.

멜 깁슨은 영화를 시작하면서 겪었던 영혼의 깊은 상처와

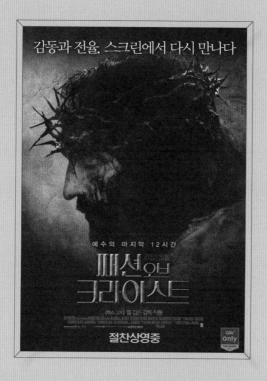

: 패션 오브 크라이스트 :

The Passion of the Christ

《패션 오브 크라이스트》는 2004년 발표한 예수의 최후를 다룬 영화다.
모든 대사가 성서 아람어와 히브리어, 라틴어로 되어 있다.

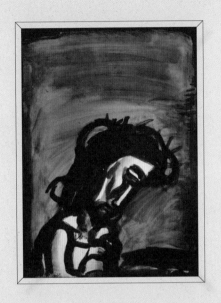

：미제레레：

Miserere

1927년에 발표한 조르주 루오의 〈미제레레〉는 '주여, 우리를 불쌍히 여기소서'라는 뜻으로,
데생 작품들을 동판으로 제작한 종교화 모음집이다.

어려움을 정작 영화를 찍으면서 치유받았다고 고백한다. 이는 마치 프랑스 20세기 최고의 종교 화가인 조르주 앙리 루오 (1871~1958)가 58매에 달하는 연작 판화집 '미제레레'를 발간하려 했던 노력과도 닮았다.

1927년에 발표된 '미제레레'는 '주여, 우리를 불쌍히 여기소서'라는 뜻으로, 데생 작품들을 동판으로 제작한 종교화 모음집이다. 당시 제1차 세계대전을 겪던 루오는 전쟁으로 고통 받던 비참하고 가난한 이들을 그렸다. 그리고 이들과 예수님의 고난을 대비했다. 화집은 예수님이 사람의 아들로 오셔서 돌아가시고 부활하신 사건이 전쟁으로 고통 받는 이들에게 유일한 희망이었음을 깨닫게 한다. 우리는 때로 예술가들의 땀과 눈물의 결실인 예술 작품을 통해 치유와 영감을 얻는다. 멜 깁슨과 조르주 앙리 루오는 자신의 재능을 바쳐 성실히 복음을 전했다. 하느님의 사랑이 모두에게 전해지도록 말이다.

하느님의 사랑과 은총으로 여기까지 왔다. 50회에 걸친 영화와 명화 여행을 마무리하고자 한다 그동안 부족한 글을 읽어 주시고 격려해 주신 독자 분들께 감사의 마음을 전한다. 🐚

저희에게 자비를 베푸소서

©김현정 작, 2021, 디지털 페인팅

- 미키마우스, 2018년 LIFE잡지 특별판
- 이 사람을 보라 ®English Wikipedia, Wikipedia commons
- 시녀들, the Prado in Google Earth, ®Wikipedia commons
- 연대 『The Folly of God』, Rina Risitano, paulineuk
- 붉은 양귀비 ©Georgia O'Keeffe, 『Georgia O'Keeffe』 by Britta Benke
- 혈연-대가족 시리즈 no.12, 대구미술관 전시 홈페이지(artmuseum. daegu.go.kr)
- 전쟁의 화염 속 아이들, 『포화 속의 아이들』 ©chihiro.jp
- 목우도, 李可染, 万青力, 시공아트
- 굴뚝 청소부 ®English Wikipedia, Wikipedia commons
- 황색 그리스도가 있는 자화상 ®wikiart.org
- 사비니의 여인들 ®English Wikipedia, Wikipedia commons
- 책임자를 처벌하라 ©강덕경
- 병든 아이 ®English Wikipedia, Wikipedia commons
- 벚꽃 사이로 보이는 후지산 ®English Wikipedia, Wikipedia commons
- 무용수의 휴식 『何家英』工笔人物画, 天津杨柳青出版社
- 나자로의 부활 ®English Wikipedia, Wikipedia commons
- 밤을 지새우는 사람들 ®English Wikipedia, Wikipedia commons
- 춤II ®English Wikipedia, Wikipedia commons

- 페니 ⓒ워싱턴 국립미술관
- 날 바보로 보지 마 『Yoshitomo Nara: Nobody's Fool』 ⓒ2012 Yoshitomo Nara
- 매듭을 푸는 마리아 ⓢEnglish Wikipedia, Wikipedia commons
- 회색과 검정의 배열 ⓢEnglish Wikipedia, Wikipedia commons
- 오천 명을 먹이신 기적 by Bernardo Strozzi ⓢEnglish Wikipedia, Wikipedia commons
- 현악4중주 『CHEN YIFEI』 Tianjin Yangliuqing Fine Arts Press, Wei Mei Zhi Shang, Tianjin, China, 2006
- 씨앗들이 짓이겨져서는 안 된다 ⓢEnglish Wikipedia, Wikipedia commons
- 종규 『任伯年人物画精品集』 2013, 天津人民美术出版社
- 끝없이 높은 산의 울창한 숲과 멀리 흐르는 물줄기 ⓒLiKeRa, Baidu.com
- 돌아온 탕자 ⓢEnglish Wikipedia, Wikipedia commons
- 게르니카 ⓒPablo Picasso, Museo Nacional Centro de Arte Reina Sofía
- 호박 ⓒYayoi Kusama
- 와성십리출산천 ⓒ齐白石, 중국미술관
- 수태고지 ⓢEnglish Wikipedia, Wikipedia commons
- 타키야사 마녀와 해골 유령 ⓢEnglish Wikipedia, Wikipedia commons
- 과달루페 성모님 ⓢEnglish Wikipedia, Wikipedia commons
- 고기 시리즈 ⓒZeng Fanzh, Fukuoka Asian Art Museum
- 역풍 ⓢ中央美术学院美术馆
- 엠마오의 만찬 ⓢEnglish Wikipedia, Wikipedia commons
- 착한 사마리아인 ⓢEnglish Wikipedia, Wikipedia commons

- 성 베로니카의 수건 ⓟEnglish Wikipedia, Wikipedia commons
- 아르놀피니 부부의 초상 ⓟWikipedia commons
- 신의 사랑을 위하여 ⓒDamien Hirst
- 피에타 CC-BY Stanislav Traykov 외 1인, English Wikipedia, Wikipedia commons
- 파이미오 사나토리움 CC-BY Leon Liao, English Wikipedia, Wikipedia common
- 다다익선 CC-BY 최광모, English Wikipedia, Wikipedia common
- 나비를 쫓아서 ⓟEnglish Wikipedia, Wikipedia commons, 영국국립박물관
- 미제레레 ⓟEnglish Wikipedia, Wikipedia commons

후
기

연기하는 배우에게 있어 영화는 무대이자 삶의 기록이다. 배우로서 다른 배우들의 땀과 영혼이 담긴 명작 영화를 소개한다는 것은 쉽지 않은 작업이나, 한편으로는 기쁨이자 영광 그 자체이다.

영화가 주는 메시지를 좀 더 공감하고자 잘 그려진 세계 명화와 함께 소개하는 글을 썼다. 하지만 여전히 부족하다는 생각에 디지털 작업으로 그린 나의 그림을 사족처럼 첨가해 보았다. 독자 여러분의 너그러운 이해를 구한다.

디지털 작업은 아이패드 전용 앱인 프로크리에이터(procreater)를 주로 썼으며, 후반 작업은 포토샵(photoshop)과 클립 스튜디오(clip studio)를 활용했다.

부족하지만 스스로에게 위로가 되었던 것은 영원토록 눈과 마음에 담고 싶었던 영화와 명화를 마음껏 탐구할 수 있었기 때문이다. 이 책은 가톨릭 평화방송이 2016~2018년 방영한 교양 프로그램 '책, 영화 그리고 이야기'에서 썼던 대본에 방송 후 생각과 글, 그림을 더한 것이다.

예상보다 길어지고 있는 코로나19라는 팬데믹 상황에 겪어보지 못한 생채기와 지난날을 돌아보게 하는 빈 시간이 우리 앞에 밀린 숙제처럼 놓여있다. 자신을 돌보는 고독의 순간에 이 책에 담긴 느낌들이 작은 위로가 되길 바란다.

흔쾌히 추천의 글을 써주시고 졸고에 칭찬을 아끼지 않으신 이창재 감독님께 이 자리를 빌어 고마움을 전한다.

또한 어려운 시기에 책을 예쁘게 꾸며주신 출판사 관계자와
책을 사랑하는 많은 분들께도 깊은 감사의 마음을 올린다.

 2021년 10월 랄라의 집에서

◇ 당신은 언제나 옳습니다. 그대의 삶을 응원합니다. – **라의눈 출판그룹**

영화광입니다만,
그림도 좋아합니다

초판 1쇄 | 2021년 11월 22일
2쇄 | 2022년 10월 11일

지은이 | 김현정
펴낸이 | 설응도 편집주간 | 안은주
영업책임 | 민경업 디자인 | 박성진

펴낸곳 | 라의눈

출판등록 | 2014 년 1 월 13 일 (제 2019−000228 호)
주소 | 서울시 강남구 테헤란로 78 길 14−12(대치동) 동영빌딩 4층
전화 | 02−466−1283 팩스 | 02−466−1301

문의 (e−mail)
편집 | editor@eyeofra.co.kr
마케팅 | marketing@eyeofra.co.kr
경영지원 | management@eyeofra.co.kr

ISBN 979−11−88726−95−0 03600